objet dans le calme

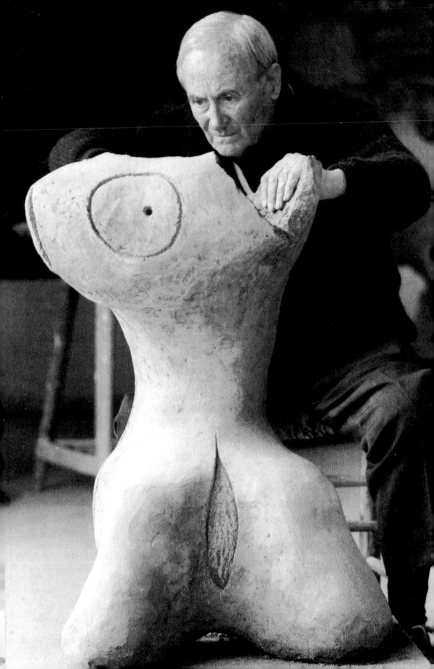

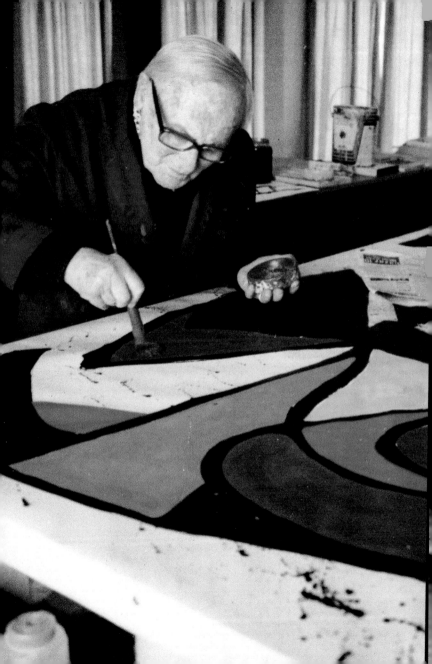

目錄

Juan Punyet-Miró

於1968年出生於馬約卡島的帕爾馬市。他是米羅的獨生女杜洛蕊絲的兒子，米羅的第三個孫子，他與米羅共處了十五年的時間。Juan先後在帕爾馬市及巴塞隆納度過他的童年。他曾在巴黎的A.D.A.G.P(這個組織經營管理藝術家的版權，特別是米羅作品的版權)以及紐約的現代美術館工作，現在他在紐約大學研讀藝術史。將來他希望可以籌辦畫展，並且特別希望參與帕爾馬市的皮拉爾與米羅基金會的活動。

Gloria Lolivier Rahola

來自於一個加泰隆尼亞家庭，當她還是巴塞隆納文學院的學生時，她便夢想著巴黎。法國政府的一筆獎學金讓她得以實現第一次的巴黎之行。拿到學士學位之後，她於1959年定居在巴黎，接著她在高級研究實驗學校與布勞德爾(Fernand Braudel)共事了十年，接下來她則為加泰隆尼亞出版商工作。她是米羅一家的友人，與杜洛蕊絲尤其友好，她因此相當熟識米羅。與米羅一樣，她認為自己是個徹底的加泰隆尼亞人，不過法國卻是她選擇寄居的國家。熱愛大海的她，九年以來指導著巴黎海外出版社的出版工作。

獻給杜洛蕊絲(Dolores)、泰依托(Teito)與阿德拉(Adela)

米羅
星宿畫家

原著= **Juan Punyet-Miró** 和 **Gloria Lolivier-Rahola**

譯者= 李桂蜜

時報出版

「土地，是土地：它的力量
令我難以抗拒。神奇的山脈在我的生命裡
扮演了重要的角色，天空也是。
這些形體在我的心靈上所造成的衝擊
勝過視覺上的刺激。在蒙特洛伊(Montroig)，
滋養我的是力量、力量。〔…〕
蒙特洛伊是初端、原始的衝擊，
是我始終回歸的地方，是衡量他方的基準。」

引自《這是我夢想的色彩》
賀依亞(Georges Raillard)
訪談錄，1977年

第一章
地中海的童年

「一切都起自蒙特洛伊」，米羅無數次如此表示。在這個被太陽灼曬的山脈所圍繞的地中海小鎮裡(左圖，〈蒙特洛伊的教堂與村落〉，1919年)，年幼的米羅感受到大自然的召喚，後來便決定獻身藝術。米羅從蒙特洛伊(法文是"Montrouge"，紅土的意思)的土地裡汲取力量。對米羅而言，蒙特洛伊融合了加泰隆尼亞與地中海的菁華，而這兩者是瞭解米羅作品的主要關鍵。

農夫的誕生

1893年4月20日對巴塞隆納的米格爾·米羅(Miquel Miró)一家而言是個充滿希望的狂喜之日。因為米格爾的太太杜洛蕊絲·翡拉(Dolores Ferra)就要生第一胎了。杜洛蕊絲是木匠的女兒，她來自於馬約卡島的帕爾馬市(Palma de Majorque)。米格爾則出生在巴塞隆納，他是個金銀匠，夫妻倆當時住在哥德區的中心，葛雷迪特街四號。他們圓頭藍眼的小孩名叫胡安(Joan)。加泰隆尼亞與馬約卡島的田野帶給米羅最初的糧食——最初的色彩，他始終極為眷戀這兩個地方。

米羅常到康努德拉(Cornudella，位於巴塞隆納以南)的祖父母家，也常造訪馬約卡島的外祖父母。在那裡，他深深地為昆蟲、小鳥、樹木與蛇所著迷，它們成為他日後畫作中的基本元素。在農民之中長大的米羅帶有農夫的特質，他具有獨特的表達方式。熟識米羅的人表示米羅極為沉著、審慎而且孤僻。

童年的米羅經常在鄉間遠足畫圖。十五歲時，他認真堅定的態度以及工作的紀律便已經讓他的友伴感到驚

〈足科大夫〉，水彩畫，1901年：對於一個八歲的小孩而言，這是很驚人的主題。米羅當時便已經表達了腳的重要性——

我們後來還會在像〈農婦〉這樣的作品中看到同樣的主題——米羅認為土地的力量會透過腳進入人類的心靈。

下圖，〈烏龜〉(1901年)，地上動物的最佳代表。

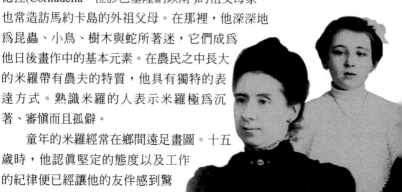

訝。在他的素描簿裡，我們可以看到他所愛慕的景致：大教堂、城堡、磨坊、橋、樹木與農場。

美術學校的學生，對繪畫滿腔熱情

繪畫逐漸占去米羅大部分的時間。他彷彿利用繪畫與他人築起一道隱形藩籬。1907年，米羅進入巴塞隆納的倫嘉(La Lonja)美術學校向烏格爾(Modesto Urgell，1839-1919年)學習繪畫，烏格爾是風景畫家與浪漫主義畫家，同時也是庫爾貝(Gustave Courbet)的友人。「烏格爾是我啓蒙老師，對我影響重他畫作中傳遞出來的孤獨樸實的感覺

19 00年左右所拍的家庭照：胡安、妹妹杜洛蕊絲以及雙親，米羅的父母兩人都是可敬的加泰隆尼亞商人，其生活準則為條理與每日勞動。他們並未激烈反對米羅的志向。米羅的母親很早便發現兒子的身上帶有一股不尋常的力量。後來米羅定居在馬約卡島時(這是一座遍佈磨坊的小島)，他便將家人的肖像掛在他最珍貴的紀念品當中。米羅從祖先身上遺傳了對於秩序與細心工作的愛好，這剛好與他的想像力、對自由的渴望以及叛逆成為互補。

也常出現在我自己的畫裡。」總是會出現一條地平線，彷彿是隔離塵世與天堂的界線，畫裡也總是出現滿佈凄樹廢墟的遠景：我們可以在米羅的某些作品裡發現同樣孤獨的世界，例如〈投石擲鳥的人〉(1926年)或〈吠月之犬〉(1927年)。

學校裡的另一位教授巴斯科(José Pasco)在米羅的生命裡也扮演相當重要的角色。他會將學生帶到田野裡去向他們讀詩。米羅在他的指導下開始畫人體，到目前為止，年輕的胡安生活似乎極為平順……然而十七歲一到，米羅的父親卻要他選擇從商。

烏格爾是首批放棄羅馬而到巴黎朝聖的加泰隆尼亞畫家之一，他們這次選擇到蒙馬特。巴塞隆納與巴黎之間形成一股流動，德洛尼(Delaunay)夫婦即是1914年到巴黎避難的巴塞隆納藝術家之一。

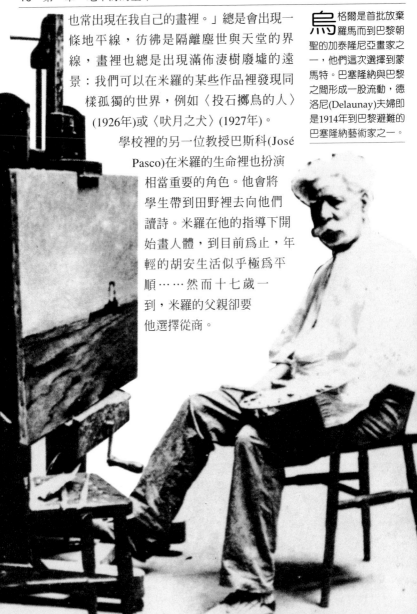

選擇哪種職業？

十九世紀末的西班牙生活極為困苦。才華洋溢的年輕人極少有發展的機會。經濟與政治的不穩定讓全國動盪不安，為了在新的工業社會存活，每個人都必須明爭暗鬥。米格爾·米羅要兒子在巴塞隆納的商業學校學會計。在確定可以拿到文憑的情況之下，米羅在巴塞隆納一間規模龐大的達茂五金雜貨行當會計。米羅在寫給法國詩人朋友杜朋(Dupin)的信上回憶道：「我當時很不快樂，〔…〕也愈來愈放任自己胡思亂想，心中忿忿不平。」

身為木匠的孫子與鐘錶匠的兒子，米羅也試圖從事裝飾藝術：1908年，他在巴斯科的學校裡設計珠寶，其中的作品包括這一件「現代主義派」蟒蛇。

當時的巴塞隆納騷動沸騰。大資本家向「現代主義派」藝術家訂購奢侈的藝品，工人的處境卻極為悲慘。無政府主義者的恐怖行動與日俱增：米羅出生的1893年，一顆炸彈在巴塞隆納歌劇院所在的里塞歐區爆炸。

1911年，米羅生了一場重病。精神抑鬱加上傷寒迫使米羅到蒙特洛伊的家庭農莊休養幾個月。在那裡，有天晚上他與父親一起散步，欣賞著天空，米羅指著落日奇異的紫光給父親看，卻遭到父親的嘲笑，面對父親的殘酷，米羅反抗了。父親只好讓步：他瞭解到兒子極想成為畫家，便允許他在1912年進入巴塞隆納的卡里(Francesc Gali)美術學校。

卡里的教學方式

對於這位十九歲的年輕人而言,他現在終於可以開始自由地表達了。卡里的教學方式是反學院派的,他力求發展學生的個性與藝術表現力。他極為進步主義式的教學方法將重點擺在研究現代藝術家的作品,而非古代大師之作。米羅因此發現了二十世紀的繪畫之父:梵谷、高更、秀拉、塞尚,還有野獸派及立體派畫家。卡里對於米羅這位年輕學生的用色才華大為震驚,便鼓勵米格爾·米羅讓他的兒子從事藝術這一行。「色彩啟發我,不過在辨識形體這一方面,我卻感到困難。我幾乎無法分辨直線與曲線」,幾年後他

如此坦承。米羅學習閉著眼睛觸摸物品,單憑記憶力繪畫。他以同樣的方法為一些同學畫肖像,或是做成黏土作品。「直到今日,這個經驗對我的影響可以從我對雕塑的興趣中看得出來:我需要用手去捏塑物品,我需要握著一團濕黏土擠壓它。從中我得到一種素描、或者繪畫所沒有的肉體的快感。」

〈農夫〉(左圖)大約畫於1914年,這是米羅第一幅為人所知的油畫。畫的主題進一步證實了米羅對於土地以及祖先價值的眷戀,這個主題經常出現在他日後的創作中。畫中人物的輪廓模糊、色彩強烈,顯示出米羅受到野獸派藝術家的影響,米羅是在達瑪的畫廊中認識這些藝術家的。

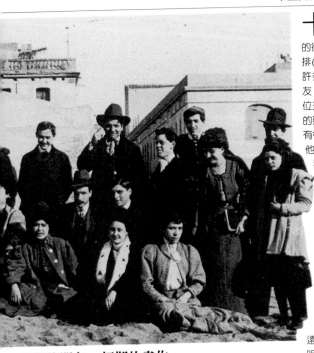

初期的朋友，初期的畫作

在這兩間學校學習的經驗不僅在藝術上成就了米羅，也在人文的向度上造就了米羅。他在學校裡與一些人結下長久的友誼，包括：陶藝家阿提格斯(Artigas)、畫家里加德(Ricart)以及後來成為加泰隆尼亞藝術博物館館長的葛侯(Grau)。他也認識了著名的建築師高第(Gaudí)以及帽商普拉茲(Prats)，1915年米羅在聖路易(Saint-Lluch)文藝圈結識了普拉茲，這個文藝圈是由卡里美術學校人體寫生課的學生所組成的。

這些藝術家在課堂上花上好幾個小時臨摹人像，包括曲線、不規則的部分以及陰影，年輕的米羅極難將這些轉譯在畫布上。他已經開始發展他自己的風

「卡里是個相當有遠見的人，而且很開明。〔…〕每個星期六，我們全部的人都會到鄉間去，包括卡里與工作室的夥伴。我們並不是去畫素描，而是去散步，晚上回來的時候我們會吟詩作樂。這勝過繪畫技巧的學習。我是在美術學校才開始讀詩的，而不是從自己的家中開始。」

引自《這是我夢想的色彩》

〈**聖**約翰的隱修地〉是一系列受到塞尚及野獸派影響的作品之一，包括裸體畫、肖像、人物畫與風景畫。米羅的野獸主義與當時的加泰隆尼亞風格很不同，因此讓參觀達瑪畫廊的觀眾感到不悅，他們可以接受在外國所進行的藝術革新，卻無法容忍本國的藝術家這麼做。然而並非所有的人反應都一樣，一些友人與一小撮內行人讚揚米羅，包括著名作家兼畫家魯西諾(Santiago Russinol)。

格，而且不滿足於僅只是寫生。實物只不過是個人化詮釋的起點。米羅決定向前跨出一步，在紙上畫了多年的素描之後，他開始創作油畫。

　　米羅初期的作品混合了各種風格：在〈水手〉、〈蒙特洛伊〉(1914年)，或〈水果與瓶子〉(1915年)這樣的作品裡，米羅有點粗暴地處理透視法。由於各景之間缺乏區別，觀者的視線因此失去方向。強烈的色彩給予這些畫作表現主義及野獸派的風貌。筆觸的分割及色帶的並置，則像是取法塞尚與梵谷、或秀拉的分離主義。

　　米羅在卡里的學校讀了三年；接著他與同學里加德在巴塞隆納市中心租了一間小畫室。他才剛搬進畫室便馬上被徵召服兵役。他希望父親介入以便逃避兵役，然而米格爾卻寄望軍中的紀律會將他的藝術家兒子推回正軌。米羅因此服了十個月的兵役，卻也繼續與里加德作畫，里加德畫了兩幅米羅著軍裝的肖像。

結識達瑪(Josep Dalmau)

儘管時間較為有限，米羅仍然與巴塞隆納的藝術圈保持接觸，特別是達瑪畫廊裡的前衛派藝術家。達瑪充滿領袖魅力而且極為慷慨，他相當熟知國際藝術時事：他是第一位在巴塞隆納展出野獸派與立體派作品的人。米羅向他展示自己的第一批作品。這些色彩鮮艷、筆觸剛勁的畫作中所透露出的原始、單純、天真的力量讓達瑪印象深刻，他便提議展出這些畫。

這幅〈里加德的肖像〉是米羅1918年所展出的系列畫作之一。面對畫肖像的困難，米羅的反應相當激烈，他相當粗暴地處理人物。由於他對自己並不是很有信心，所以他便援引典範：他借用了野獸派的色彩，雙手以及臉部用黑色強調出來的線條則讓人想到加泰

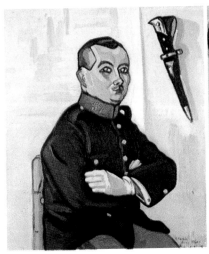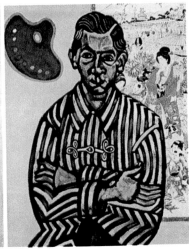

1917年夏，米羅回到蒙特洛伊，畫下許多幅風景畫。一心只想開畫展，他宛如活在夢中，這一點反映在此時的畫作中：厚實且具強烈表現力的材料與旋轉的形體構成強烈的畫作，他後來將這些畫稱為「野獸派」作品，其中包括〈普拉德的街景〉(1917年)，或〈里加德的肖像〉(〈穿睡衣的男人〉，1917年)。

然而米羅並不滿意：他覺得畫作並未完成。不過為時已晚，1918年2月16日舉行了他首次個展的開幕

隆尼亞的羅馬藝術，銳利的目光則類似梵谷的畫風。日本版畫影射了馬奈或莫內的畫作，上衣的條紋則賦予整幅畫韻律感。里加德所畫的著軍裝的〈米羅肖像〉(左圖，1916年)則較為傳統，表現出純粹完美的野獸主義。

式。米羅當時二十五歲。展出的六十四幅作品沒有任何一幅找到買主。

從野獸派到「細密主義」

第一次畫展的失敗使米羅做出極端的決定，並改變風格。他決定改變觀看事物與繪畫的方法。他覺得他的野獸派作品過於生硬且粗暴，缺乏秩序與抒情成份。

1918年，他開始嘗試新手法，畫家、建築師、藝評家，同時也是米羅的友人拉弗斯(Rafols)將這個手法稱為「細密主義」(détaillisme)。米羅又隱退到蒙特洛伊，在那裡他總是可以找到要專心作畫所必備的平靜。

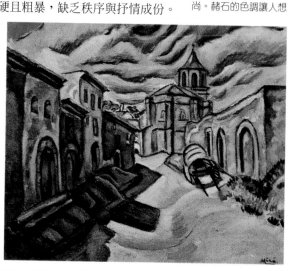

他決定只創作少量的畫，且致力於最小的細節。沒有什麼可以逃過他銳利的目光。在他寫給拉弗斯的信上，米羅提到「在一處風景裡，完全體會到一株小草可以與一棵樹，或是一座山同樣美麗時所帶來的喜悅」。我們從這裡可以發現到他與大自然一同創作的意願，他花上同樣的時間在一隻蝸牛及一塊懸岩上；在小草與巨樹上，他也付出同等時間。我們可以在此時期的四幅畫裡找到這個書法般的細密畫法：〈車轍〉、〈有棕櫚樹的屋子〉、〈有驢子的菜園〉及〈蒙特洛伊的耕翻〉。

19 17年夏，米羅從山中的風景吸收靈感完成一系列畫作：〈修哈納的教堂〉、〈普拉德的街景〉(下圖)與〈康布里港〉。這些畫除了受到野獸派的影響，也讓人聯想到梵谷與塞尚。赭石的色調讓人想起加泰隆尼亞夏季的乾旱。在〈普拉德的街景〉中，荒涼長街周遭的屋子，被多雲卻極乾燥的天空所散發的熱氣壓垮了，如此強調出加泰隆尼亞夏季的乾旱。

「米 羅」。居諾伊(Josep Maria Junoy) 利用這四個字母玩語言遊戲：1918年的畫展邀請卡(右頁)成為圖形詩。

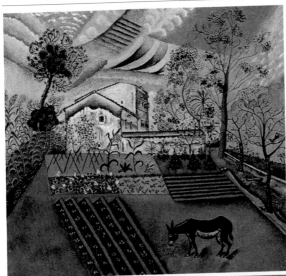

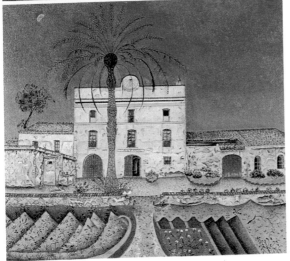

當米羅感到困惑時，他便會到蒙特洛伊休養生息，遠離潮流、友人與影響。1918年，他為自己強加了第一次的斷裂行動。他在泛神崇拜的出神狀態中與大自然精神相通。「當我開始創作一幅風景畫的時候，我先

是會像個理解力遲鈍的兒子一般地愛慕這片風景」，他在給拉弗斯的信上如此寫道。〈有驢子的菜園〉(上圖)以及〈有棕櫚樹的屋子〉(下圖)便是這段期間所畫下的作品。畫風變得具有個人特色：這是米羅的「細密主義」階段。米羅像個細密畫家一樣用均勻的色調描繪細部，將它們簡化，然後仔細地將它們排成直線，米羅從這樣的工作中得到真正的快樂。

1918年到1919年之間的冬天，米羅完成了兩幅肖像，他利用這個機會練習他最不擅長的部分：人像。在〈小女孩的畫像〉以及〈自畫像〉中，他調整了

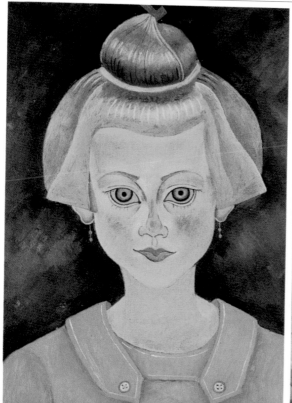

「細密主義」風格,然後將它運用來再現每一個身體的線條。每一個細部都經過他的眼神過濾,形體風格化,物品則被簡約爲線形的輪廓。

巴黎,畢卡索,達達

米羅也一邊注意著巴黎,因爲藝術圈所進行的變革都發生在這個法國的首都。1920 年 3 月,米羅第一次去到巴黎。一安頓下來,他便打電話給畢卡索。他們兩人從未謀面,不過米羅和他這位同胞的母親很熟,他

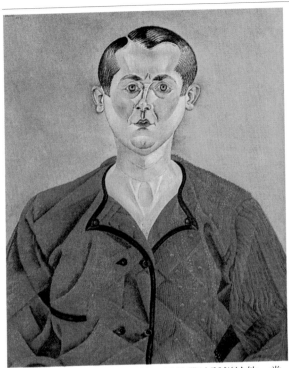

儘管臉部的輪廓相當明顯，眼圈也被強調出來，藍色的眼睛與明亮的色調卻讓這幅〈小女孩的畫像〉(左頁)顯得頗為柔和。米羅終於被主題所牽引而賦予它溫柔的筆觸，這一點是他其他畫作中所沒有的。

們很快便變成朋友。「〔她〕托我帶油酥餅給他，當時他住在波葉希街23號。我們第一次見面之後便經常往來，不過我相當謹慎。我不想纏著他。對我而言，在巴黎生活相當辛苦，他給我的建議我記得很清楚。例如，看到我不耐煩的時候，他便對我說：『您就當作是在等地鐵：我們得排隊等候輪到自己才行啊！』我那時覺得他說得很對。」米羅第一次到巴黎時並沒有作畫；不過他隨身帶了幾幅畫，其中包括〈自畫像〉(1919年)，達瑪後來將這幅畫送給畢卡索。從第一次見面開始，畢卡索便發現了他這位加泰隆尼亞同胞的創造力，之後，他也總是對米羅特別關注。

　　巴黎逐漸從第一次世界大戰中恢復過來。政治仍

米羅在1919年去巴黎之前畫下了這幅〈自畫像〉。他將前一年夏天在蒙特洛伊開始使用的細密手法運用在這幅畫裡，然而在面部的描繪上，他卻保留前一系列畫作中羅馬式繪畫的莊嚴呆板。在〈里加德的肖像〉中，條紋賦予整體畫作節奏感，相反地，在〈自畫像〉中，上衣的顏色以及受立體派影響的縐摺則與畫作的其他部分互相協調。達瑪後來將這幅畫送給畢卡索，畢卡索一直將這幅畫保留在身邊。

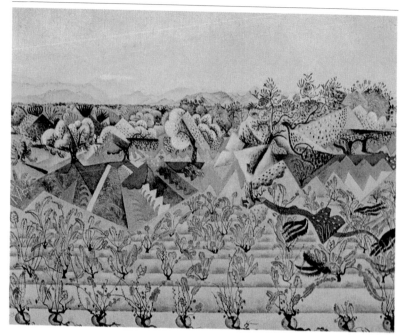

是極度不穩定,達達主義便是出現在這種智識騷動的背景之下。聚集在這個運動之下的許多藝術家與詩人不願受任何美學或是文化教條的束縛。他們力求找回純潔與天真並且嘲弄傳統的藝術價值。

　　巴黎讓米羅印象深刻;包括達達主義者的示威行動、前衛派的雜誌、畫廊以及米羅參觀多次的羅浮宮。他也喜歡在這裡流通的新觀念以及大批來自世界各地、新近移入這個國際都市的藝術家。米羅卻沒有因此而留在巴黎,他在1920年6月回到蒙特洛伊。

立體派或是塞尚派

在抵達巴黎之前,米羅在蒙特洛伊度過1919年的夏天並且完成兩幅相當獲得好評的畫:〈蒙特洛伊的教堂

米羅在1919年離開蒙特洛伊,當他再回到這裡時已大為不同了。彷彿是為了永久留住這些時刻的回憶,米羅畫下了〈蒙特洛伊的葡萄樹與橄欖樹〉(上圖)。「每個具有特性的細部都以最具詩意的雅致給確立出來,它們因此獲得了一種新的共鳴。〔…〕每一棵植物與每一棵樹種都被確切地標示出線條與色彩,它們讓樹苗或小樹枝更激烈地湧現。」拉森(Jacques Lassaigne)如此寫道。

與村落〉與〈蒙特洛伊的葡萄樹與
橄欖樹〉。〈蒙特洛伊的葡萄樹與
橄欖樹〉展現了新的寫實主義，一個包含最微
不足道的細節的寫實主義，它也顯示米羅意
欲嘗試其他的東西。例如，樹葉是以分離主
義的方式處理，耕地則碎裂爲許多色彩鮮艷
的小平面，葡萄樹的根部則被加上圓框
以便更清楚地指明它們與土地的關
係，像是呼應米羅本身對加泰隆尼
亞的土地所抱持的眷戀之情一般。

　　這個眷戀幾乎是一種執念：
剛開始幾次的巴黎之行，米羅總是隨
身帶著一柄橄欖樹的樹枝以及一顆角

角豆樹是加泰隆尼
亞的典型植物，
其莢果被用來餵驢子，
是米羅最喜愛的植物。

第一次從巴黎旅行
回來之後，米羅
畫下了一系列靜物，他
將立體派所探討的問題
以自身的手法轉移到這
些畫上面。在〈馬、菸
斗與紅花〉中(左圖)，
米羅使用蒙特洛伊家中
一些熟悉的物品精心構
思了一個整體。在畫的
上方，田野透過一個橢
圓形的小框架闖入屋內
封閉的空間。

豆樹的果實，它們象徵著米羅與他的創作源泉——加
泰隆尼亞風景的連繫。

在畫過肖像、人體畫與風景畫後，米羅又回到靜
物畫上。根據畫作的年代得知，米羅同時畫好幾幅作
品。1920年的夏天及秋天，米羅在蒙特洛伊的農莊完
成了四幅畫，藝術史家對這些畫有不同的詮釋，因為

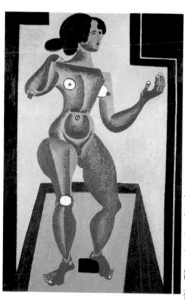

它們極像幾年前
畢卡索、布拉克
(Braque)及葛利斯
(Gris)等人所實踐
的分析立體主義
(le cubisme
analytique)。關於
這點，米羅後來
表示：「我會摔
壞他們的吉他」，
如此明白指出了
分析立體主義語
言上的造型限
制。然而，〈葡
萄〉、〈馬、菸斗
與紅花〉、〈西班牙紙牌遊戲〉與〈有兔子的靜物〉
(或稱〈桌子〉)這些畫——推斷皆畫於1920年——，
與立體派的關連是無法否認的：畫中缺乏透視、物體
被拆解、運用直線劃定各景的界線。這幾點都顯示米
羅熟悉立體派的繪畫技巧。不過這些畫作卻又極為特
殊且個人化，反映了米羅的鄉土及他對於地中海身分
的認同。這是個風景如畫、加泰隆尼亞式、米羅式的
立體主義……。

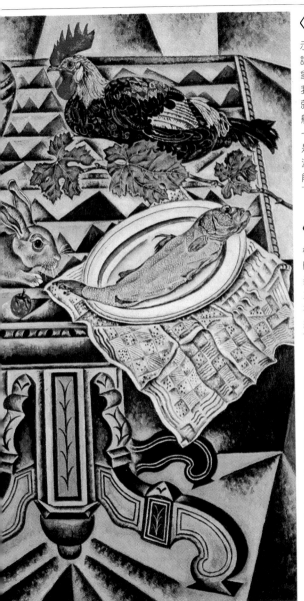

〈站立的裸女〉(1921年)，標示著米羅從裸體的具象詮釋過渡到對於女性形象所施加的變形。「對我來說，女人的性器官就像是行星或是流星一般，它也是我的語彙的一部分。〔…〕它不只是性徵，更是生殖之源」，他向賀依亞如此解釋。

〈有兔子的靜物〉(1920年)有著樸素卻相當精心的構圖。米羅在這幅畫中玩弄著對比：以「超現實主義」手法處理的動物在受立體派影響的幾何網狀結構中顯得突出。

「我們歷經了歌頌生命與樂觀主義的法國印象派的偉大運動、後印象派主義運動、勇敢的象徵主義運動、野獸派的綜合主義與立體派的分析，〔…〕我想我們應該可以見到一個自由的藝術，而這個藝術所關心的應該是創作心靈的振動聲。這個分析性的現代運動會將心靈提昇到光明的自由之境。」
給里加德的信，1917年

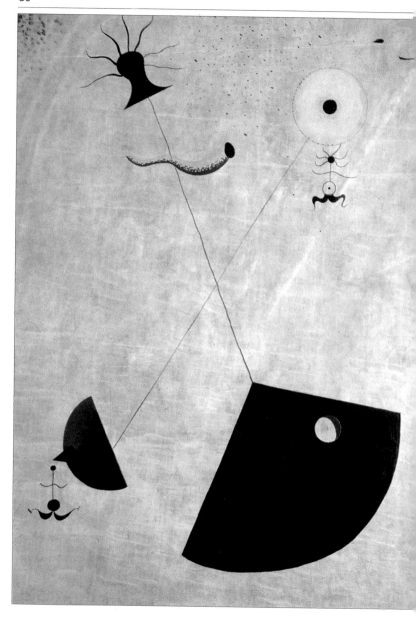

「**在**巴黎，我的智識才算是眞正成形。
對我而言，法文是智性工作與思考的語言。
我構思一項計畫時，總是用法文思考；〔…〕
要用到思考或是要建立一樣東西時，
那麼就是法文。〔…〕
我所有的訓練都是在巴黎進行的。」
引自《這是我夢想的色彩》

第二章
「我所有的訓練
都是在巴黎進行的」

〈**站**立的裸女〉與〈母性〉(1924年，左頁)之間隔了三年。米羅在如此短的時間內相當努力地做出綜合的工作。女人的身上如今只剩下一小顆插了幾根毛的頭，一條線將它連接到三角形的性器官上。兩個小孩被懸掛在乳房之上，一個乳房以正面呈現，另一個則以側面呈現。畫的構圖只由這些性徵組成，它們是生殖力的象徵。這在米羅的創作生涯中是一次重要的斷裂。

1919年到1924年間，米羅在沒有拋棄現實主義的情況下，努力地讓他所使用的色調多樣化並且儘量不受現實主義影響。他用傳統的蛋彩技巧處理〈花與蝶〉：「我此時正在以蛋彩畫蝴蝶，我很喜歡用這個技巧作畫，我可以由此得到一種透明的質地以及油畫所沒有的強烈色彩」，他在給拉弗斯的信上如此寫道。

米羅在巴黎

米羅在巴黎度過的前三個月讓他留下相當深刻的印象。他打算以後在巴黎度過冬天，夏天則回到蒙特洛伊與大自然重新取得連繫。此外他也與達瑪簽下了一項協定：達瑪將以一千西班牙比塞塔買下米羅所有的畫，然後爲米羅在一家巴黎的畫廊舉辦畫展。

　　1921年 3 月，米羅第二次前往巴黎，他終於可以開始作畫了。西班牙雕塑家加格洛(Gargallo)回西班牙時，米羅便使用他位於布洛梅街45號的工作室。他因此處身在蒙帕那斯區的心臟地帶，周圍都是藝術家。

鄰居就是畫家馬松(Masson)。他們結識後便成爲布洛梅街文藝圈的首批核心份子，其他成員還包括萊里斯(Leiris)、代斯諾斯(Desnos)、蘭布爾(Limbour)、阿爾托(Artaud)與杜亞爾(Tual)，之後還有普雷韋爾(Prévert)與薩拉克魯(Salacrou)。他們後來都加入了超現實主義運動。「這時期的生活很艱苦：窗玻璃破了，我在跳蚤市場用45塊法郎買來的暖爐也壞了。不過工作室倒很乾淨。我自己打掃。因爲窮，我一星期只能吃一頓中餐：其他日子只能以乾無花果裹腹。」

米羅在獨角獸(La Licorne)畫廊開畫展

達瑪遵照承諾爲米羅在巴黎開畫展，地點是波葉希街的獨角獸畫廊。1921年3月29日，這位二十八歲的加泰隆尼亞畫家首次的國際性畫展開幕了。很不幸畫展又失敗。經濟拮据的米羅必須回到蒙特洛伊度過夏天。他在那裡以將近半年的時間畫下了〈農莊〉，這是他寫實主義時期的代表作。他花上好幾天調整每個元素以便組構畫作的節奏感與勻稱感。他在戶外架起畫架開始創作這幅畫。他的目光比以往都銳利，不放過最小隻的蝸牛、蜥蜴與小草等細部。1921年秋末，他帶著尚未完成的〈農莊〉回到巴黎，在布洛梅街將它完成。由於畫商與畫廊都不要這幅畫，有天晚上米羅便決定將〈農莊〉展示在蒙帕那斯的一家咖啡館裡。當時住在巴黎的海明威以五千法郎買下這幅畫。

〈農婦〉

1921年到1922年之間，米羅繼續往來於巴黎與蒙特洛伊之間。他在農莊開始創造新的作品，然後將作品帶到巴黎完成。1922年時，由於他不能繼續使用加格洛

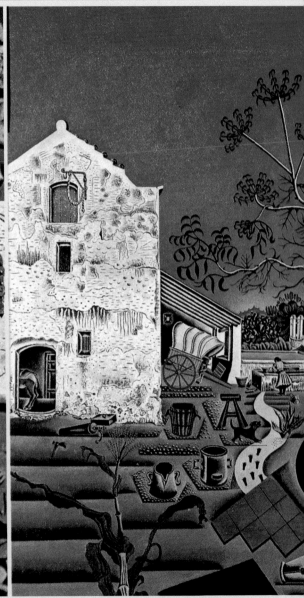

米羅以〈農莊〉這幅畫向寫實繪畫安全的圍牆告別:「蒙特洛伊又再一次以它全部的光線與生命迎接我。我因此決定以它結束這一系列的作品,我仔細想過後便畫下了〈農莊〉。」

「計程車的車頂是開著的,這幅大畫像船帆一般地被風鼓起來,我們要求司機慢慢開。回到家時,我們將畫掛在牆上。米羅曾經來過我的住處,他看著畫然後說:『我很高興擁有〈農莊〉的人是你。』〔…〕不管我們是否處身於西班牙,我們都可以在畫裡面感受到屬於西班牙的一切。沒有人可以畫出這兩樣截然不同的事物。」

海明威
《藝術筆記》1-4期
1934年

的工作室，米羅便住在小旅館或是友人的家中，最後他租下了畫家杜布菲(Dubuffet)的工作室。他在那裡畫下了〈花與蝶〉、〈電石燈〉以及〈麥穗〉，這些畫標示著米羅寫實階段的結束。

在1924年的斷裂之前，在創作〈花與蝶〉的同一個時期，米羅畫了幾幅具象畫，這些畫的主題都與農業生活有直接的關係。在畫過先前那些繁茂的作品之後，這些畫作中樸實的風格以及樸素的色彩令人感到驚訝。畫的標題指出單一的主題──〈電石燈〉(左圖)與〈麥穗〉(下圖)──米羅將這些主題物品配上一些次要的物品。「我畫畫的時候，」他告訴杜亞爾，「總是帶著感情處理我的畫，為了要賦予這些物品具有表現力的生命，我必須付出耗盡心神的努力。」

〈農婦〉(1922-1923年)是一幅過渡期的作品，畫中結合了寫實的細部及和大自然全然無關的元素。就像米羅一樣，婦人從土地裡汲取力量。儘管她穩穩地站在不成比例的腳上，看起來卻缺乏真實感。她僵硬的姿勢與呆滯的目光類似她身旁那隻像是被作成標本的貓。形體極度的風格化讓物品失去生命力，卻也表明米羅意欲達到完美勻稱的構圖。累積了這些年的經驗之後，米羅仍然覺得他該改變路線。立體主義與達達主義曾讓他躍躍欲試，不過他卻沒有投入他們的運動。他要找尋新的路線。

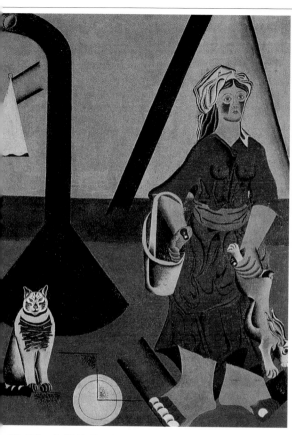

〈**農**婦〉是一幅構圖與節奏的典範。米羅本能地擁有這兩項優點,即便如此,他仍然拚命地工作:「當我發現畫中的一個角忽開一毫米的時候,我便會全部重來。」農婦的大腳支撐著裙子,裙子則幾乎與暖爐的右邊相交。其他的元素讓畫作顯得更勻稱:底部的牆的線條、兩個同心圓以及貓旁邊的折線。米羅明確地表示這些並不是祕傳主義的元素,他只是利用它們來平衡不成比例的貓。

發現無意識的世界

布洛梅街充滿詩意的肥沃氣氛扮演關鍵性的角色。米羅從此時起將走向藝術革新之途。在作家、詩人與畫家的鼓動下,另一種語言即將產生。米羅走向一個新世界,這個未知的世界令人著迷,它來自於非理性。「詩為我提供了新的可能性,它讓我走出繪畫之外。」

米羅在1923年夏天回到農莊以便沉思,並且重新與加泰隆尼亞的肥沃土地取得連繫,他在那裡所完成

的作品讓他巴黎的友人印象深刻:〈耕地〉(1923-
1924年)、〈獵人〉(或稱〈加泰隆尼亞風景〉,1923-
1924年)、〈田園畫〉〈1923-1924年),以及〈家人〉
(1924年)。這四幅畫標示著新語彙的誕生,它們的特
徵是物品與形體的風格化,介於真實與虛幻之間。米
羅透過這個突然的改變開始探索符號的世界,不過他
卻沒有因此而放棄寫實的描繪。他的畫作中開始出現
奇想的元素:「對我而言,一棵樹並不只是一棵樹
〔…〕它是活生生的、具有人性的東西。樹是個人
物,特別是我家鄉的角豆樹。這個人物會說話而且長
著樹葉。它甚至會令人感到不安。」事實上,米羅在

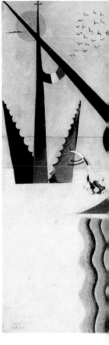

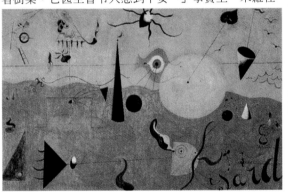

樹上畫了眼睛與耳
朵。同時他也刪去
會讓畫作顯得混亂
的元素。「一棵植
物便足以代表所有
的植物。」米羅走
向未知的領域,他

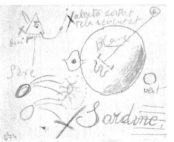

米羅繪畫〈獵人〉
時的工作筆記,
這是幫助我們瞭解畫作
引線(左邊,草圖與畫
作)的紀錄:「畸形的
動物與天使般的動物。
長著耳朵與眼睛的樹
木,戴著加泰隆尼亞帽
子的農民手持獵槍、口
啣菸斗。所有繪畫上的
問題都有了解答。這裡
確切表達了我們靈魂深
處的金色火花。」

向拉弗斯透露說:「我走在崎嶇難行的路上,我承認
自己經常感到驚慌,就像是一位旅人走在未經探勘的

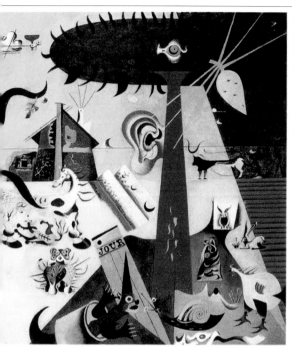

〈耕地〉(1923年)是一幅過渡期的作品：真實與想像在這裡以驚人的方式共存，而在米羅後來的作品中，想像的成份將愈來愈居主導地位。「〈耕地〉是〈農莊〉的進一步發展：畫中同樣有著動物、蜥蜴與蝸牛。不過兩幅畫之間卻也存在著斷裂。各景的選擇不再是根據透視法，而是根據感情因素。我選擇動物、小植物、所有有節奏的東西。〔…〕昆蟲讓我著迷！我一直記得布荷東的太太西蒙(Simone)送給我一本關於昆蟲的書：法布爾(Fabre)之書」，他後來向賀依亞如此透露。

路上那樣地驚慌；不過多虧我工作很有紀律，我很快就重新振作起來。」

圓錐形、角錐形，和圓柱體

回到布洛梅街時，米羅遭逢到兩位研究非理性的先鋒藝術家：克利(Klee)與基里訶(Chirico)。他們的創作受到尼采的哲學思想和義大利形而上繪畫的影響。米羅也研究畢卡比亞(Picabia)的畫作。米羅的作品結合了觀念、感情與意象，向前跨出一大步。例如，在〈吻〉裡(素描，1924年)，我們無法分辨正在接吻的嘴唇，卻可以辨出左邊那個飄浮在空中的側影，和黑白的小線條，它們暗示著肉體與情感所受到的衝擊……

「您知道我畫〈耕地〉的時候在上面畫了一隻眼睛與一隻耳朵，眼睛什麼都看，耳朵什麼都聽。這是一隻全面的眼睛。現在耳朵已經完全消失在我的畫裡。眼睛則一直都在。耳朵完完全全是個象徵，眼睛則一點也不具象徵性，它是個相當客觀的東西，什麼都看。畫注視著觀眾。」
《這是我夢想的色彩》

同樣是在1924年，米羅創作了較為簡約的作品或是像〈母性〉、〈紳士〉、〈K太太的肖像〉、〈反轉〉這樣的畫作。圓錐形、角錐形與圓柱體便足以描繪性器官與女人的身體。米羅致力於每個人物最

發現超現實主義以及與詩人往來促使米羅放棄具象繪畫。「我覺得應該要超越造型以達到詩意。」事實上，一直要到米羅放棄現實的世界而進入詩意的領域之後，他才真正為布荷東與艾呂雅的圈子所接受。

具表現力的面向以便呈現出畫作的主題。

〈紳士〉以幾個線條呈現一個男人，這是這些畫作中簡化的形象之一，畫中所表現的幽默讓人不知所措：一隻大腳與地面接觸、一撇小鬍子，在當時是尊貴的象徵，頭上戴著一頂紅冠，像驕傲自負的雞冠。

這些簡略的畫作宣示米羅的創作進入新的階段。在複雜的世界裡佈滿了簡化的幾何形象，對於一位二〇年代的藝術家來說，這些都是前所未見且驚人的。

超現實主義的狂歡

米羅繼續奮力地創作。這個時期他完成了一幅完全受超現實主義影響的作品，〈小丑的狂歡〉(1924-1925年)。「1925年，我幾乎完全根據幻覺作畫。〔…〕造成幻覺的原因經常是饑餓感。我長時間坐著不動，盯著工作室空空的牆壁，試著將這些形體捕捉在紙上或是畫布上。」在〈小丑的狂歡〉裡，一群古怪的生物出現在一間屋子裡，畫的前景是一張桌子，遠景則是一扇打開的窗。這個房間想必是米羅自己的工作

室，庇護了一群奇怪的個體，此外還有由圓柱體、圓錐體以及球體所構成的人物。

　　布洛梅街文藝圈選擇在此時加入超現實主義運動，而運動的發起人布荷東 (Breton)從1924年起便發表了運動的目標與方向：「我們為自己建立一個目標，就是任由心念自由運作來表達思想真正的過程，表達的方式可以是言語文字或其他方式。我們聽憑思想的指使，不受理性控制，也與美學或道德無關。

「——絞線被穿著小丑衣服的貓鬆開挨餓的那段時期香味繚繞讓我的五臟六腑有如刀割並且產生被記錄在這幅畫中的幻覺〔…〕」

米羅
《神韻》(Verve)
1939年1-3月

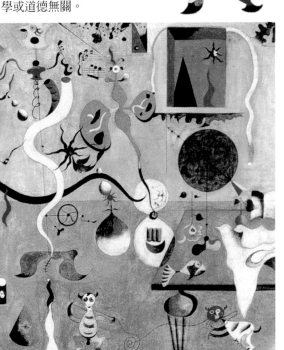

〈小丑的狂歡〉是米羅重要的作品之一。當他在布洛梅街畫這幅畫時飽受饑餓煎熬，因為他還不能以繪畫維生，而他的自尊心又不允許他向父母求助；儘管如此，〈小丑的狂歡〉卻散發著樂觀主義。這是米羅最具想像力的作品之一，他對這幅畫做了一些解釋。梯子象徵著逃逸，卻也同時象徵著提昇；右邊的球體是地球儀，象徵米羅征服世界的欲望；被窗子框起來的三角形是艾菲爾鐵塔；貓是米羅畫室裡的那一隻。畫的中間有兩個小丑：一個抱著一把小吉他，另一個留長鬍子的則吸著菸斗。

在皮耶爾畫廊

1925年，巴黎的皮耶爾(Pierre)畫廊第一次接待米羅的畫展，米羅卻仍未忘懷四年前在獨角獸畫廊的失敗經驗……不知是出於奇想或挑釁，開幕式一直到午夜才開始，米羅的穿著比韋佑(Viot)還優雅，韋佑與畫廊的老闆羅卜共同策畫這次畫展。參觀者幾乎認不出米羅，他們原本想像米羅的穿著應該會更為放蕩。人們預期會看到超現實主義者聳動的示威行動，所以來參觀的人很多。為了讓這個事件更為正式，超現實主義集團的所有成員都在邀請函上簽了字。瑞典的歐仁親王以及許多藝評家與收藏家也都到場了。超現實主義繪畫的前景看起來光輝燦爛，米羅這時接受了一項協定，他自己後來表示：「我和恩斯特(Ernst)與韋佑簽下了一項合約。他每個月付我們每個人一千五百法郎。錢只夠用來買畫布以及維持生活基本所需。」

「米羅是我們當中最超現實的」

這筆錢無論如何讓米羅得以慢慢走出封閉的畫室，發展他已經開始探索的新面向。儘管米羅工作的紀律讓他與世隔絕、遠離超現實主義者的聚會，布荷東仍然將米羅視為「我們當中最

米羅走向夢的世界，在這個世界裡，無意識與偶然扮演相當重要的角色，米羅遵循著杜象(Marcel Duchamp)與恩斯特的路線，他們認為意料之外的事件應該可以刺激想像力。「米羅很快地就在這條路線上充分駕馭無法核實的元素，他與無法預知的事物和諧共事」，彭羅塞(R. Penrose)如此寫道。這些作品(1925年到1927年間所畫的共有一百多件，其中包括下面這一幅1927年所作的〈繪畫〉)相當接近抽象繪畫。

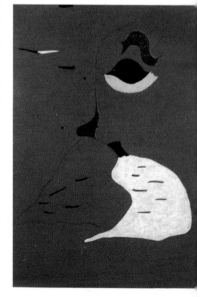

超現實的」。1925年到1927年間，米羅完成了一項重大的綜合工作，他試圖打破與夢想世界的藩籬。他的畫作愈見抽象，表現方式甚至是由非理性的衝動和將入睡時的幻象所主導。從此時開始，在〈愛〉(1926年)、〈裸體〉(1926年)與〈人頭〉(1927年)這樣的作品裡，一切都變得模糊不清；深暗單色的線條創造了古怪輪廓。米羅超越繪畫的造型限制，以他書法般的繪畫展現來自無意識的幻象。這時的大部分作品都只題為〈繪畫〉，就像是表意文字，與真實物品無關。例如，在〈加泰隆尼亞農民〉(1925年)中，只有幾個元素讓我們得以辨識出人物：鬍鬚、眼睛、加泰隆尼亞農民戴的傳統帽子；昆蟲、蜥蜴、行星或植物都是加泰隆尼亞畫像中的典型元素，在這裡，米羅用符號將之呈現出來。

米羅需要讓夢的世界與大自然互相輪換。當他在蒙特洛伊度過夏天的時候，他畫的不再是風景，而是農夫的頭，他並且將它畫成好幾個版本，將頭部簡化到極致。「米羅

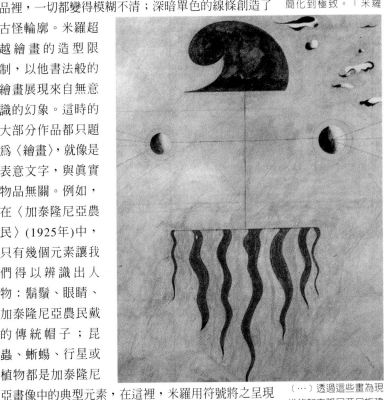

〔…〕透過這些畫為現代的加泰隆尼亞民族建立了一個新的神話學」
盧巴爾 (R. Lubar)

梯子，一再出現的梯子……

1926年與1927年的夏天，米羅回到蒙特洛伊。他繼續

每天工作八小時，唯一影響他的事物是大自然。這一次，大自然對他的影響以更純粹、更綜合的方式出現，米羅刺激讀者運用理解力，在行星、梯子或是狗的真實外貌下尋求更深刻的意義。在〈投石擲鳥的人〉(1926年)、〈吠月之犬〉(1926年)或是〈有公雞的風景〉(1927年)這樣的畫作中，背景不再令人容易理解，儘管畫中的形象彼此緊密相連、並且與它們所處的環境展開有力的對話亦然。在〈吠月之犬〉中，梯子連結了地球與天球。梯子是逃逸之門，這個門通向無意識未知的面向。不過梯子同時也是與物質世界重逢之門。

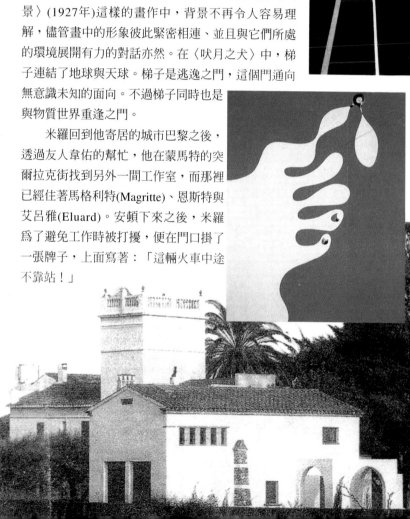

　　米羅回到他寄居的城市巴黎之後，透過友人韋佑的幫忙，他在蒙馬特的突爾拉克街找到另外一間工作室，而那裡已經住著馬格利特(Magritte)、恩斯特與艾呂雅(Eluard)。安頓下來之後，米羅為了避免工作時被打擾，便在門口掛了一張牌子，上面寫著：「這輛火車中途不靠站！」

夢一般的《羅密歐與茱莉葉》

這些藝術家如此緊鄰而居帶來多產的結果。首批出現的計畫之一是為蘇俄芭蕾舞團做布景，當時最具影響力的舞團經理人佳吉列夫(Diaghilev)將這項工作委託給米羅與恩斯特。這兩位畫家便著手在舞台布幕與舞者的戲服之上轉譯生物形態的幻象與夢想的風景。1926年5月18日，《羅密歐與茱莉葉》在巴黎的莎拉一貝恩哈特劇院首演。震驚的觀眾難以辨識舞台上的角色。羅密歐與茱莉葉著驚人的奇裝異服，身上裝飾著難以形容的形象，好似從祕密的無意識逃逸的人物。忽然，劇院裡包括幾位布洛梅街藝術家在內的六十個人開始抗議，高聲表達他們強烈的不滿，他們不滿的是米羅與恩斯特與芭蕾這樣中產階級的演出合作。他們投擲傳單，寫著這樣的口號：「思想聽從金錢的吩咐令人無法接受。」不久，布荷東與亞拉岡(Aragon)發表了一篇嚴厲批評米

這兩幅完成於同一年的畫作顯示出在米羅的精神裡交錯的兩種趨勢。〈抓鳥的手〉(左頁中間)畫於巴黎的超現實主義背景之下，畫作任由夢想馳騁直至幻覺：柔弱的形體、令人幾乎無法辨識的巨手。〈吠月之犬〉(上圖)畫於蒙特洛伊的夏天，這幅畫標示著回返現實。米羅並沒有回到細密主義，而是從他所看到的東西來吸收靈感。分隔土地與天際的地平線是為了紀念他的老師烏格爾，而要抵達天界只能透過逃逸之梯。身為傑出的加泰隆尼亞人，米羅採取想像與智慧的雙重路線。

蒙特洛伊(左頁)、巴黎以及後來的馬約卡島是米羅的三塊土地。巴黎為他帶來了文化與智性的光芒：1927年，他搬進突爾拉克街的炭筆城區(左圖)，在那裡又見到了恩斯特、阿爾普(Arp)與艾呂雅。

19 32年，米羅與蘇俄芭蕾舞團攝於蒙地卡羅的車站(右邊是恩斯特)。

羅與恩斯特的文章，其中批評他們將超現實主義廉價地賣給了貴族階級的成員。

一個加泰隆尼亞人在荷蘭

米羅選擇這個時候開始研究十七世紀的荷蘭大師。1928年春，米羅到荷蘭旅行了兩個星期。在阿姆斯特丹國立美術館裡，他被范·戴克(Van Dyck)、哈爾斯(Hals)、維梅爾(Vermeer)與史坦(Steen)等人完美的寫實手法與精確的細部所吸引。他帶回一整套明信片，回到突爾拉克街之後，便開始連續創作三幅畫。他後來將這些畫稱為〈荷蘭式室內畫〉。其中的第一幅，〈荷蘭式室內畫I〉乃根據索爾(Sorgh)的〈詩琴樂手〉而作。索爾畫作中的所有細部彷彿經過米羅的翻譯：樂師、右手邊聽他彈琴的女人、白桌下的貓與線團、吸吮著骨頭的狗，而從

當 米羅於1928年前往荷蘭的時候，十七世紀的畫家讓他印象深刻。他從荷蘭回來之後完成了三幅重要的畫作。開始作畫之前，他花很長的時間研究他所帶回來的明信片上面的複製畫(左圖是索爾的〈詩琴樂手〉)，然後製作草圖。「最讓我印象深刻的是在這些荷蘭式室內畫中有一個很小的點——卡嗒！——像是蒼蠅的眼睛。對我來說，這是最重要的東西。這不只是精細而已，這是一張頗大的畫作上最銳利的點……銳利、燦爛——微生物的眼睛。」

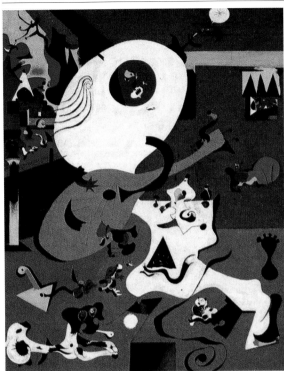

〈荷蘭式室內畫〉的風格與先前的畫風不同。然而豐富的圖案卻令人想到〈小丑的狂歡〉的表現手法。事實上，儘管米羅不斷地變換風格，他卻從未完全拋棄他所有的風格。在〈小丑的狂歡〉中，和諧的感覺來自於各元素的比例與位置；在〈荷蘭式室內畫 I〉中(左圖)，米羅開始研究線條的動感與整體的節奏。詩琴樂手被置於激烈的漩渦當中，加強了構圖的舞動感。

窗戶看出去則是阿姆斯特丹的風景。〈荷蘭式室內畫 II〉的起源則是史坦的〈貓的舞蹈課〉。第三幅〈室內畫〉則較為焦慮不安也較為自由：一條血河從女人的陰部流出，她正產下一隻山羊。女人的腳完全被釘在地上，手臂絕望地向前伸，如此表達出她的痛苦。

「謀殺繪畫……」

1929年10月12日，米羅娶了一位馬約卡的女孩，皮拉爾·洪科薩；她當時26歲，米羅則是36歲。「她相當尊重我的工作，不過她並不會參與。我不想要一個會指使我的太太。我很喜歡目前的情況。皮拉爾是完美

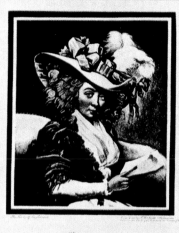

M^{rs} MILLS.

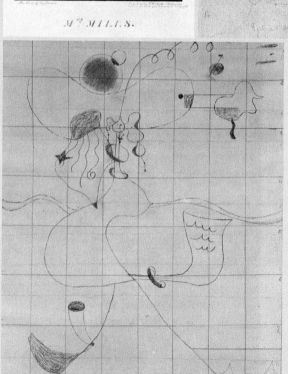

在探討過荷蘭繪畫之後,米羅又從其他古代作品中吸收靈感,特別是康斯塔伯(Costable)的〈密爾斯太太〉。在1962年與謝瓦利埃(Chevalier)的對談中,米羅提及〈密爾斯太太的肖像〉:「我對抗著描述性與抽象性的形體,以及由這個衝突所產生的模糊意涵,希望可以找到主題形式。」在這一頁上是一幅根據康斯塔伯的畫作所做的版畫,以及兩張米羅所畫的草圖,右頁則是最後的定稿。

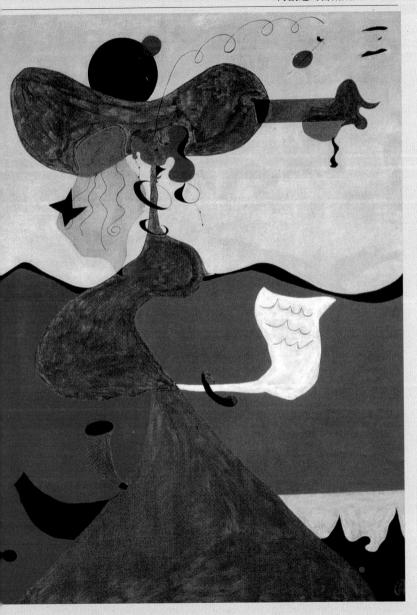

的伴侶。沒有她，我可能會像個乞丐一樣迷失在這個世界上」，米羅向賀依亞這麼說。1930 年 7 月17日，他們的獨生女瑪利亞‧杜洛蕊絲在巴塞隆納出生了。在藝術上，接下來的兩年對米羅而言是相當粗暴的兩年。他公開宣稱想「謀殺繪畫」並尋求風格的再精煉。他拋開調色盤與畫筆以便致力於素描與拼貼畫。他的拼貼畫中最成功的是〈西班牙女舞者〉(1928年)：畫中只有一根鳥羽毛與扣帽髮針。這像是心靈圖像的合成：輕盈的羽毛在無盡的空間中舞動。1928年到1932年之間，米羅與家人在巴黎和蒙特洛伊間猶豫不決。米羅意欲回到繪畫未果，陷入了長達兩年的低潮期。

回歸巴塞隆納

三○年代的經濟危機影響了全歐洲，並引起西班牙內戰及後來的第二次世

米羅從三○年代開始從事三度空間的創作：他製作「繪畫一物品」。下圖是〈男與女〉：彩繪鋪沙的木頭被鉤在鐵絲網上。「當我表示想要謀殺繪畫的時候，我指的是油畫或是醋畫，也就是在學校裡所學的那一套，那些老掉牙的繪畫觀念。」

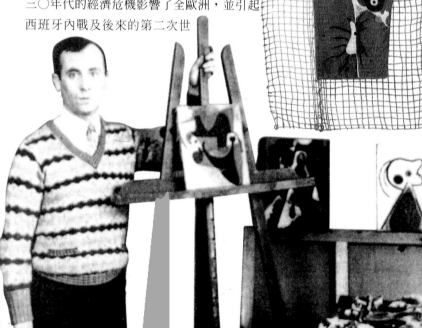

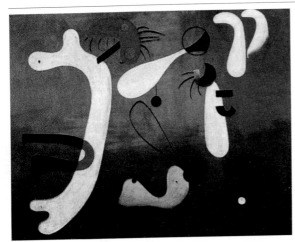

到西班牙之後，米羅作了一系列拼貼畫(下圖是其中一幅)，接下來他利用這些拼貼作品來構思畫作(左圖)：「我慢慢地從對於幻覺的依賴，過渡到從有形的元素中吸收靈感，這些有形的元素離寫實主義還很遠。例如，1933年的時候，我會將報紙撕成大概的樣子，接著將撕下來的東西放在紙板上。我日復一日地收集這些形體。一旦完成拼貼之後，便將它們拿來當作畫作的起點。我並非在複製拼貼畫，只是讓它們向我啟發形式。」

界大戰，經濟危機也同樣影響了藝術市場。韋佑無法繼續購買米羅的畫作。藝術先鋒派則加入了革命的活動主義。布荷東的〈超現實主義革命〉變成〈爲革命服務的超現實主義〉。米羅並沒有贊助這項行動：「我不想棄他們於不顧，只是不贊成他們的作法罷了。這並不表示我們這些詩人……畫家沒有做出對推動革命有貢獻的事。」1933年，由於經濟困難，米羅便待在西班牙。在巴塞隆納時，他住在葛雷迪特街他出生的公寓裡。米羅埋首於機械目錄與雜誌

中，剪下工具與器械的圖像，最後他完成了十八幅拼貼畫。他接著利用這十八幅拼貼畫創作十八幅系列畫作。我們可以在米羅不同系列的作品中找到共同的元素。米羅將日用品的變形推得更遠，以表現他對工業社會完全個人化的觀點。同年秋天，這些畫在巴黎的貝爾翰畫廊展出，全部畫作都受到觀眾熱烈的歡迎，觀眾似乎已準備好要密切關注米羅創作的演進過程。

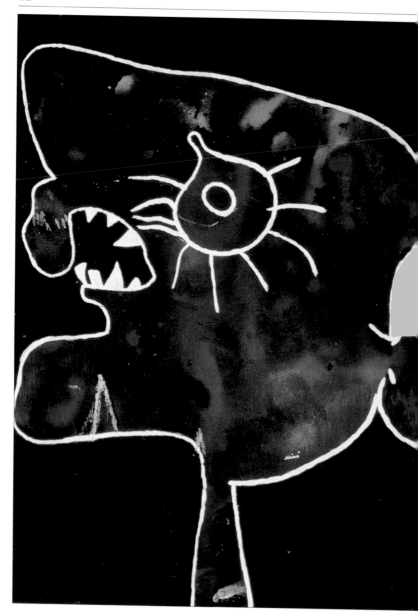

「我們所經歷的悲劇
或許會震撼幾個離群索居的天才，
並且增強他們的魄力。以『法西斯』之名
而進行的倒行逆施仍然四處擴張勢力，
我們愈來愈深陷在殘忍與不被了解的絕路裡，
所有的人性尊嚴都蕩然無存。」

引自《藝術筆記》第一期，1939年

第三章
戰爭與恐懼

〈人頭〉：這聲憤怒的叫喊同時也是悲慘的嘶吼。照片中的米羅在他位於布洛梅街的工作室裡，由於發生西班牙內戰，他瞭解到世界逐漸變得沒有人性。幾年之後，他的畫筆下出現恐慌不安、遭受折磨的集中營人物。

在布洛梅街過了一段美好愜意的年代之後，1930年米羅的女兒出世了，他又繼續過了一段平靜的日子，他因此可以專心研究新的技巧。他致力於製作拼貼畫，也在玻璃紙上繪畫，並且大膽嘗試各種材料的組合。

「野蠻繪畫」

1933年夏，在這個初步階段米羅將完成十五幅有名的粉彩系列畫作，也就是「野蠻繪畫」，翌年夏天，米羅在蒙特洛伊完成這些作品。畫的標題沒有區別地都叫做〈人物〉或〈女人〉。其中一幅畫中，女人嘴巴張得老大，手上拿著一張紙，這個人物讓人聯想到歌劇演員。米羅修改日常生活中的人物形象，然後以一種嘲諷的幽默將它們轉化為假想的怪物。精確的細部及鮮艷的色彩把這些人物的形象突顯成像是在星空裡的幽靈。大部分人物都有三根毛當作頭髮，性器官也都被標示出來，這是唯一可以用來辨識他們的細節。他們是人類古怪而殘酷的變形物。

這一系列「野蠻」畫作清楚地展現了米羅的憂慮，以及他對死亡與饑餓的看法，這不由得讓人聯想到哥雅題為「反覆無常」(1794-1799)的系列版畫。哥雅的這些畫作當中最有名的其中一幅為〈理智沉睡

這幅拼貼畫題為〈向普拉茲致敬〉：「普拉茲是我在卡里美術學校的同學。後來他未能從事繪畫，我們之間好像輸了血。他一直到死都是我最親密的朋友，總是會給我建議。不過他從來也沒有向我買過畫。普拉茲是帽商。在那個年代我們習慣戴帽子，而普拉茲總是會送我帽子。所以我有時也會送他畫。〔…〕這是一種交換。」(《這是我夢想的色彩》)

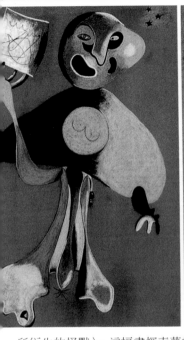

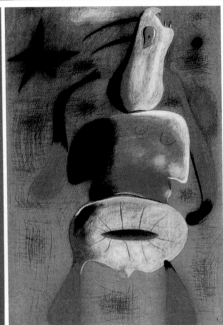

所衍生的怪獸〉，這幅畫探索夢的世界，將畫家置於夢魘晦暗的領域裡。版畫中佈滿了怪誕誇張的生物，它們訴說著戰爭的恐怖，這是拿破崙對抗西班牙的戰爭。一個多世紀之後輪到米羅投射痛苦與死亡的幻象，而這一次的導火線則是1936年的西班牙內戰。

1935年，米羅繼續耕耘這條路線：〈人頭〉、〈繩子與人物〉與〈兩個女人〉。這三幅畫被繪於紙板上，米羅選擇如此普遍的材料以開發它粗糙的組織。〈人頭〉是一幅粗暴的油畫，農民的饑荒與恐懼讓米羅受到衝擊，他便畫下這幅畫。畫中人物有變形的頭顱及過大的眼睛，舌頭向前伸，像個憤怒呼喊的人，彷彿是為之後幾年即將遭遇的恐懼與絕望揭開序幕。

〈繩子與人物 I〉則象徵了肉體與政治的鬥爭。

〈歌劇演員〉(左上圖)是「野蠻繪畫」的第一幅，這一系列的其他畫作甚至可說是殘暴。不過，布荷東是超現實主義畫家當中，第一位在這些畫裡看到「還未被超越的無邪與自由」的人。

1936年，皮拉爾、杜洛蕊絲與米羅攝於巴塞隆納(左頁)。

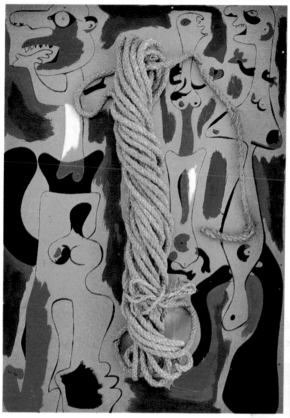

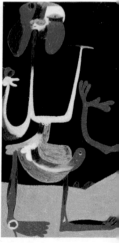

紙板上有幾尺長的繩子（左圖，〈繩子與人物 I〉），其他的作品裡則是在畫作上撒上一把沙，或是撒在玻璃紙上；這一直都是在「謀殺繪畫」……不過米羅心裡想的卻是林布蘭。布荷東認為，由米羅的這個作法可見其「人格停留在孩童時期」。米羅的回答是：「我對理論的東西一竅不通。」

農夫的繩子被黏在畫的正中央，像是束縛與不自由的意象。壓迫、俘虜與思想的壓制等隱藏的意涵在這幅畫裡被闡明。

描繪戰爭

1936年將屆時，米羅的作品呈現愈來愈強烈的野性，米羅自己也愈來愈感到憤慨。這一年的夏天，保皇黨的領袖索泰羅(Sotelo)於 7 月13日被暗殺之後，西班牙便分裂爲民族主義與共和主義兩派：佛朗哥

(Franco)將軍掌控了部分軍力，與共和政府展開生死戰。在馬德里、巴塞隆納與瓦倫西亞，農民與百姓都支持共和政府。他們拿起武器對抗發動軍變者：內戰直到1939年2月佛朗哥勝利為止。隱退農莊的米羅政治理念與共和派人士一致，他拿起他的武器——藝術——作戰。

　　米羅首次的抗議表現是二十七幅繪於梅森耐特纖維板上的作品，它們呼應著西班牙人民的戰鬥。米羅之所以選擇這個建材是因為它屬於農民。他在上面搔刮，在未加工的表面上挖洞，然後覆上礫石與水泥的混合物。米羅利用這些作品對法西斯主義的高漲做出回應。這些已經不再是「野蠻繪畫」裡的怪獸，而是黑白相間的混亂表面，形成了由灰燼、硝煙、烽火所構成的戰場背景。前景則是由柔和的曲線所畫成的男人與女人，他們皆令人難以辨識。戰爭讓米羅留下深刻的印象，也鍛鍊了他轉譯無意

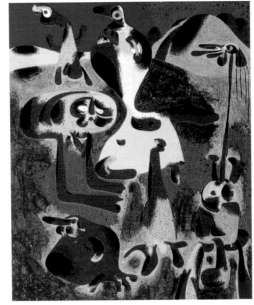

上圖，〈人物與山〉；跨頁圖，〈糞堆前的男人與女人〉。「我將這些畫稱為『野蠻繪畫』。思及死亡，讓我創造出這些既吸引我又令我厭惡的怪獸。〔…〕我瞭解到某種類型的寫實主義是戰勝絕望的絕佳方法，在這種寫實主義裡，形體粗暴地處理現實元素，導致殘缺與畸形」，1962年時，米羅向謝瓦利埃如此表示。

識的手法。「我的繪畫〔…〕是外顯的攻擊力。」

巴黎的難民

1937年，為了逃避內戰，米羅一家人回到巴黎。佛朗哥、希特勒與墨索里尼讓歐洲陷入危境中。巴黎不僅是所有政治人物、知識份子以及遭受迫害的作家與畫家的避難所，也是對抗法西斯主義的總部。沒了住處與畫室的米羅住在蒙帕那斯的一間小旅館裡，並且每天到大茅屋(La Grande Chaumière)美術學校去。

　　在那裡他有機會畫畫，卻沒有作畫所必須有的隱私權。米羅一家抵達巴黎幾個禮拜之後，他得以在皮耶爾畫廊安靜地畫畫。米羅很快就在皮耶爾畫廊完成一幅驚人的畫，〈有舊鞋的靜物〉

如果說杜象的〈下樓梯的裸婦〉是對於美麗與運動的謳歌，那麼米羅這幅〈上樓梯的裸女〉(下圖)則是諷刺的對比。如同「野蠻繪畫」的系列畫作一樣，這個醜陋的身體長著令人不安的頭，闡明了米羅對於女人所感受到的吸引力與排斥感。

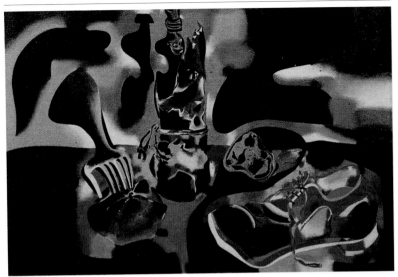

(1937年)。畫中有著極為鮮艷的色彩、令人震驚的寫實主義以及任意馳騁的表現性，這幅畫展現出全新的風格，畫的構圖和表現強烈神賜能力的主題讓人想起梵谷的〈鞋子〉(1887年)。這兩位藝術家的作品中，腳跟磨壞的鞋子是貧困、饑餓、痛苦與悲劇的同義詞。叉子插在不新鮮的蘋果上，瓶子和變硬的麵包表現出僵化不適的意象，這就是歐洲當時悲慘的寫照。

1937年的博覽會

1937年對於流亡海外的西班牙藝術家而言是相當重要的一年，他們總是伺機準備幫助共和政府。這一年也在巴黎舉行了萬國博覽會。西班牙館沒有先進科技或文化建樹可供展覽。他們反而要求全世界幫助他們對抗佛朗哥。會場上仍然出現了藝術品，畢卡索的〈格爾尼卡〉在牆上展示著被德軍轟炸的巴斯克小城……旁邊則是美國雕塑家考爾德(Calder)的水銀噴泉。

「我畫這隻舊鞋時，的確是想到了梵谷的〈有靴子的靜物〉……我預感到有一項大災難即將到來，不過不知道是什麼，我並沒有意識到我正在畫我的〈格爾尼卡〉。」當米羅逃離受內戰蹂躪的祖國而困難重重地回到巴黎後，他花了五個月的時間作了這張畫，這幅畫在米羅的作品中顯得與眾不同。

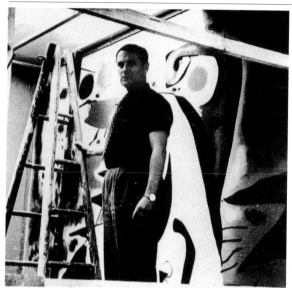

「這幅畫表現一位憤慨的加泰隆尼亞農民。農夫的手裡拿著一把鐮刀,這是用來割麥的鐮刀:"segador"是一個職業名詞,我用它來當作畫的標題。它比法文標題〈收割者〉(左圖及下圖)還要有力。我在內戰時期畫了這幅畫,希望表達加泰隆尼亞農民的憤慨,然而加泰隆尼亞卻從未見過這幅畫。我們必須將畫找回來,然後

在其他參展作品中,一幅由六張蔗渣板作成的巨型壁畫所傳遞出來的焦慮與痛苦震驚了觀眾。畫的標題是一首加泰隆尼亞民族主義歌曲的標題, "Els Segadors"。這就是米羅的〈收割者〉,一位憤慨的加泰隆尼亞農民高舉雙臂,他的手中拿了一把鐮刀⋯⋯是鐮刀而不是步槍。對米羅而言,戰爭是為了爭取自由與保留傳統,在這幅畫裡他以人物與土地的關連性表達這個想法。

博覽會結束後,加泰隆尼亞建築師塞爾特(Sert)設計的西班牙館遭摧毀,〈格爾

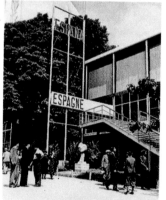

將它帶到巴塞隆納。〔⋯〕我們必須讓巴塞隆納的居民看到這幅畫,讓他們可以知曉我們過去全部的歷史。」引自《這是我夢想的色彩》

尼卡〉被送到美國，考爾德的噴泉則由他自己保管。〈收割者〉在衝動下送給了共和政府，畫則送到政府在瓦倫西亞的總部，交由美術部長妥善照管，後來不知是遺失或毀壞了。

　　米羅一心想要幫助西班牙，所以他畫了一張海報。一個男人伸出拳頭，以非凡的力量表達：「援助西班牙」。海報下方寫著：「在當今的鬥爭中，我看到在法西斯主義的一邊是過時的力量；而在人民的這邊則是無盡的創造力，這些力量將帶給西班牙衝勁，

米羅以「援助西班牙」這張海報做出表態，他從此便痛苦地注意著佛朗哥政權的演變，而且一直要到1968年才答應在他的祖國舉辦官方的畫展。米羅所有的劇作藝術都在這張海報裡：一個人物、一個動作、一聲叫喊，這是今日憂慮的嘶吼，明日騷動的歡呼。

Dans la lutte actuelle, je vois du côté fasciste les forces périmées, de l'autre côté le peuple dont les immenses ressources créatrices donneront à l'espagne un élan qui étonnera le monde.

Miró

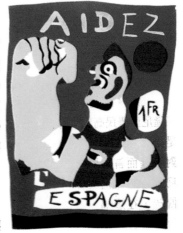

讓全世界刮目相看。」這是個名副其實的政治口號。米羅與許多人一樣瞭解到戰爭的暴行和無法重見家人與祖國的恐懼。畫了〈收割者〉及這張上有抨擊文字的海報之後，若米羅回到西班牙，勢必會有生命危險。他因此與妻女在巴黎一直待到1939年的8月。

自畫像、畫中詩、女人

米羅在1938年所完成的一系列自畫像與肖像，表明他希冀尋求一種綜合的語言。〈自畫像 I〉是一幅繪於畫布的鉛筆素描，細部描繪得很精細，不過畫作由於缺乏色彩而給人未完成的印象。米羅沒有將這幅畫完成，想必是因為他不想重畫與1919年相同的肖像。在米羅最有名的畫中詩的其中一幅，〈星星

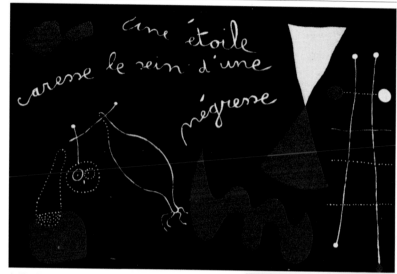

輕撫著女黑人的胸部〉裡，肉感詩意的文字
與色調均勻的形體間建立起一種溫和的遊
戲，畫作因此產生一種驚奇愉快的效果。逃
逸之梯再次出現了，這次它出現在畫作的右
邊，連接土地與天球。黑色的背景製造一種
神祕的氣氛，形體在這之上進行演變。

　　同一時期還有兩幅作品引人注目，〈坐
著的女人Ｉ〉與〈坐著的女人ＩＩ〉。第一幅畫
將女性的身體極端地變形。不同的顏色面標
示出頭、頸與上半身。幾根腋毛讓我們得以
辨識身體的外貌。一條鑲嵌著女人陰部的珍貴項鍊被
置於延伸的胸部上方。第二幅作品則較為風格化，畫
裡沒有任何關於頭部的描繪。採取坐姿的身體讓人看
到它的腿以及巨大的性器官，好像是畫中的缺口。
「當我畫女人的性器官時，我畫的是女神，就像是人
類之源。」

米羅從他那些超現
實主義的朋友那
兒接觸到詩：〈星星輕
撫著女黑人的胸部〉
(上圖)是他當時最有名
的作品。

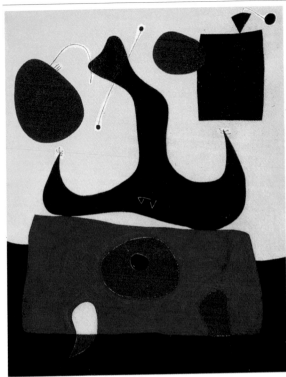

像「坐著的女人」一樣,「肖像」系列畫作(左頁,〈肖像II〉,1938年)首先被畫在地鐵車票上。從這些簡單的草圖開始,每一根線條與每一個點像是有機體一般在畫布上活起來:這一頁是〈坐著的女人 I〉以及它的草圖。

在瓦朗熱城(Varengeville)的天空裡……

1939年初,由於擔心家人的安危,米羅決定遠離巴黎。他前往諾曼第海岸上的平靜小鎮瓦朗熱城,從1939年 8 月到1940年 5 月,他便住在這裡。米羅知道他得等到西班牙的戰事結束才能回到家鄉。瓦朗熱城相當於蒙特洛伊,在這裡米羅可以紓解在他心中累積了三年的怒氣與粗暴的情緒。他重新與大自然取得聯繫,他在第厄普、在海邊、在多風的懸崖上散步。

　　德軍占領波蘭之後,1939年 9 月 3 日,便開戰了。九個月之後,德軍出乎法國人及英國人意料之外

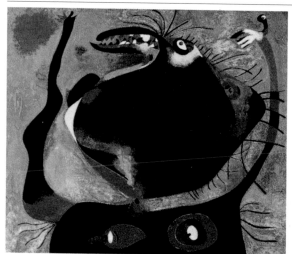

在「野蠻繪畫」的變化當中,這幅〈女人的頭〉(左圖)像是呼應1937年所畫的〈人頭〉:同樣的粗暴、同樣沉默的叫喊。然而1937年的男人較趨近於受害者的角色,相較之下這個女人則顯得猙獰而且咄咄逼人。米羅在1938年畫下這幅畫,之後他便離開巴黎尋找平靜的隱居處,他首先去到了諾曼第海岸,接著則是馬約卡島。然而在這個時期所畫的〈小鳥在草原上起飛〉中(下圖,1938年),我們已經可以看到兩年後出現在「星宿」裡的對於一個平靜世界的憧憬。

地朝敦克爾克(Dunkerque)及第厄普前進。皮拉爾回憶道:「在瓦朗熱城度過的這個夏天,我們住在一間叫做椋鳥園圃的屋子裡。我們的朋友很多,像布拉克,就住在離我們不遠的地方。戰爭已經開始了,卻沒有什麼動靜,法國人稱這個是『古怪的戰爭』。不過當軍隊進入第厄普的海港時,所有的人都走光了,我們便決定前往盧昂。」

……「星宿」

在瓦朗熱城的時候,米羅開始製作一系列作品,這是他今日最有名的系列畫作。他將這批畫作命名為「星宿」,根據推斷,這二十三幅小幅的膠彩畫繪於1940年1月21日到1941年9月12日之間,這些畫表現出嶄新的精神。米羅感到戰事將近,便隱退起來並且與世人築起一道無形的藩籬。他像個

僧人般穩固地在地上扎根，讓自己沉浸在大自然的純淨裡。雖然他只能在紙頁上表現想像力，卻能將想像力更加度地發展以詮釋感情，並且將這些感情轉譯成繪畫。在「星宿」裡，梯子比以往都更常出現，彷彿是爲了超越它物質性的命運一般。1940 年 2 月 4 日，米羅在給他紐約的畫商馬蒂斯(Matisse)的信上如此寫道：「我現在正在繪製一系列十五到二十幅用蛋彩與油彩所創作的繪畫，尺寸是38×46公分，這一系列畫作非常重要。儘管是小尺寸的畫，卻是我極爲重要的創作之一，這些畫給人大壁畫的感覺。」

矛盾的是，「星宿」既不粗暴也不野蠻；這些美麗畫作像首古典旋律般充滿節奏感。空間裡以阿拉伯式的圖案爲主。微藍底色突出色彩鮮艷且栩栩如生的形體，在無盡的空間裡這些形體飄浮在無止境的旅程中。肉感的旋律占滿整個空間，風格化的形像讓人聯想到音符。米羅對古典音樂很感興趣，古典音樂可以像詩一般給他刺激。他便搖身一變成爲視覺旋律的作曲家，而這些旋律詩意的標題緊緊抓住觀者的注意力。

在諾曼第的時候，由於沒有畫布，米羅便在紙頁上開始創作他著名的「星宿」系列。1940年，這些在浸著松節油的紙上所作的膠彩畫被放在米羅的行李中，然後跟隨著他穿越法國，最後在馬約卡島完成，米羅當時需要此種發洩方式以驅除烽火連天的世界所帶來的焦慮。〈金色腋毛的女人在星光下梳頭〉、〈拂曉醒來〉、〈晨星〉與〈朝向彩虹〉等等，每一個標題都是一首詩。1945年，當布荷東在紐約發現「星宿」的時候，他表示這個「象徵性的系列」讓他著迷。米羅從未與他的內心世界如此相契合。此頁的中間是一幅「星宿」的草圖，約畫於1940年。

被迫回歸祖國

米羅緊緊地抱住「星宿」在盧昂與家人登上前往巴黎的火車。這是一段可怕的旅程。人們運送著傷患，火車也必須停下來好幾次以便躲避轟炸。抵達巴黎時，米羅本想與友人建築師塞爾特一起預約前往美國的船票，不過船上已經沒有位子了。米羅便決定坐火車離開，他們離開巴黎之後的一個禮拜，德軍便進城了。在非加拉斯(Figueras)的時候，西班牙當局對旅客進行

米羅創作「星宿」的時候(此頁為〈早晨的星星〉)，經常到帕爾馬市的大教堂去(下圖)，以便讓自己沉浸在音樂以及彩繪玻璃的光線裡。

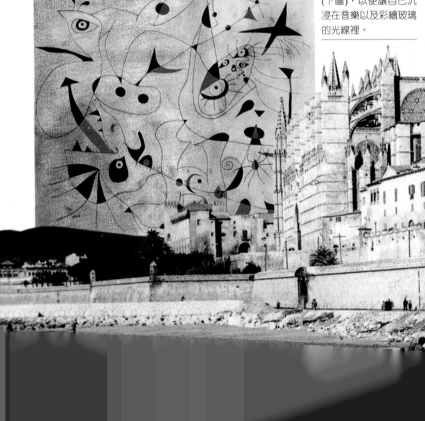

檢查。皮拉爾回憶道:「我的心跳得很快;如果胡安被捕的話,我會覺得那是我的錯:因為是我說服他回到西班牙的。」他們跨越了障礙,然後與米羅的妹妹在維赤(Vich)待了幾天,之後又繼續前往馬約卡島,皮拉爾的雙親在那裡迎接他們。

　　歐洲沒有一個地方是安全的。「我在帕爾馬市避難,然後我對自己說:『老兄,你完了!你以後只能躺在海灘上用竹竿在沙子上畫畫。要不然就用香菸的煙霧畫畫。你別無選擇。一切都完了。』」米羅繼續畫他的「星宿」。1940年到1942年間,他留在馬約卡島。這個小島當時有四十萬居民,島上的風景、彩色的晨曦、藍色的海洋、星空、阿爾姆達納皇宮、哥德式的大教堂在在都喚起了米羅的童年回憶。

　　米羅不再從地中海吸收能量了。

接下來的兩頁分別是〈被飛鳥圍住的女人〉以及〈美麗的小鳥向情侶辨讀未知〉,這兩幅畫於1941年時畫於馬約卡島。「從『星宿』的第一幅畫到最後一幅畫,米羅都處在極度混亂的狀態裡,他似乎以一種最純粹且永不變質的反射張力,及用所有的誘惑方式來施展他飽滿的音域。」(布荷東,《米羅的星宿》,1959年。)

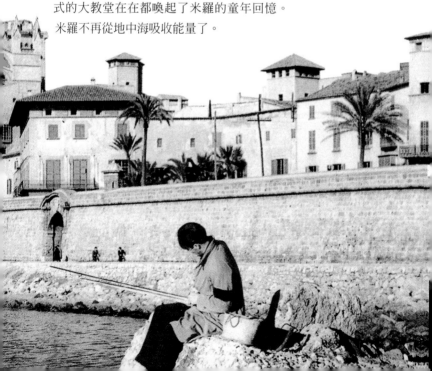

「**我**愈是工作便愈想工作。

我想做雕塑、捏陶、畫版畫、辦刊物。

我也盡可能超越小幅畫的範圍，

因為我認為小幅畫的目標過於狹隘，

我想藉由繪畫接近廣大的群眾，

我的心中一直惦記著他們。」

　　　　　　引自《二十世紀》第二期，1938年 5-6 月

第四章

在繪畫之外

1946年當米羅在紐約時，經常前去知名的版畫家海特(Hayter)的工作室。他在那裡增強自己關於銅版雕刻的知識。根據估計，米羅於1928年到1982年間所創作的平面造型作品超過一千件。米羅特別喜愛此種表達方式，因為他可以藉此與大眾接觸，特別是透過印行海報的方式。

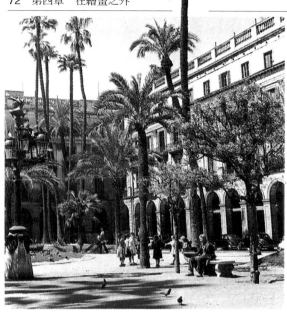

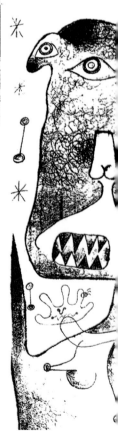

五〇年代巴塞隆納的雷阿勒廣場(Plaza Reale)，這個廣場離米羅出生的葛雷迪特街不遠，米羅在這棟故居一直工作到1944年他母親去世為止。

巴塞隆納及系列畫，旅途上的暫停

米羅在帕爾馬與蒙特洛伊平靜孤絕的環境下完成了「星宿」，1942年，他與家人安頓在巴塞隆納的高地上。他回到位於葛雷迪特街的工作室。內戰讓加泰隆尼亞的文化生活爲之一空。許多藝術家及作家都移民到美洲去了。巴塞隆納成爲一座死城，在這裡所有的文化活動都被視爲是可疑的。在這塊文化沙漠裡，米羅分析自己的作品，有時並非是因爲自滿。他將對於自身畫作以及他人的作品所做的觀察詳細地記在筆記本上，這些筆記本現在保存在巴塞隆納的米羅基金會裡。米羅也閱讀詩集及西班牙神祕主義作家的作品。

　　米羅的繪畫顯示出他致力於尋求新路線的精神。他在各式的紙上繪畫小幅的作品，使用許多傳統的材料——鉛筆、炭筆、水彩、蠟筆……——或是不尋常

的材料像是桑葚果醬。米羅也開始探索其他的表現方式。他學習陶藝,加強對於版畫及石版畫的知識。

這些年他完成了五十幅具政治色彩的石版畫,其首批素描是在瓦朗熱城完成的,這便是「巴塞隆納」系列。這些作品讓人想到「野蠻繪畫」,它們與米羅同時期開始創作的「星宿」中所顯現的宇宙性晴朗與詩意成對比。白紙上不柔和的黑色線條增強了主要人物的戲劇性,這些形體既咄咄逼人又焦慮不安。

米羅再次表達了他對於法西斯政權的憎惡。他透過這些畸形的形體強力地揭露獨裁體制的暴行及獨裁者的醜陋。米羅的朋友普拉茲在佛朗哥的監獄裡被關了八個月,因此1944年鎮壓行動稍微平息下來時,普拉茲便很高興地出版了這些畫。「審查委員會沒有看出來這些是政治版畫」,他向賀依亞如此解釋。「巴塞隆納」系列石版畫結束了由「野蠻繪畫」為始的關於戰爭的畫組。

「爭取自由,就是爭取簡樸」

1944年,米羅決定結束反省與沉思的工作,他重新在畫布上繪畫:他首先創作小幅

這兩幅石版畫是「巴塞隆納」系列的一部分。畫作表達了米羅對於佛朗哥政權所感到的恐怖。「人們愈來愈瞭解到我為未來提供了其他的可能性,我反對所有的錯誤觀念,所有的狂熱盲信〔…〕我想我為自由做了一些事」,他向賀依亞這麼說。如果說米羅沒有像畢卡索畫出〈格爾尼卡〉那樣作出更為明白表態的作品,那是因為他沒有採取描述性的方法。「我畫中的人物都很怪誕〔…〕當我開始創作一個人物的時候,並沒有想到佛朗哥,而完成時,我卻可以說:這是佛朗哥。」

的作品，接著則是較爲大幅的畫作。他此後從不放棄
的主題——女人、鳥、星星——幾乎在他所有的作品
裡偏執地重複著。米羅以出於本能的靈巧調和這些被
極度簡化的形像，它們有時甚至只是以書法的方式被
畫出來。純色的眼睛、性器官、星星、小鳥、太陽…
…在經常是淺色且精心設計過的背景上各就其位。

完成「星宿」之後，米羅可以更迅速自由地創作。而畫作的起點經常是由材料、一個點或一條線所隨機決定的。結果便產生出對比激烈的粉彩作品：下圖，〈女人、小鳥、星星〉，1942年。

　　其中兩幅畫的標題與構圖讓人聯想到音樂：〈聆
聽音樂的女人〉以及〈在
大教堂聆聽管風琴的女舞
者〉。這些標題讓人想起
米羅在1940年時經常造訪
帕爾馬市的大教堂。「吃
過中餐之後，我會到大教
堂裡去聽管風琴師練習。
這個時間的教堂裡空空蕩
蕩的，我就坐在這座哥德
式建築的裡面。〔…〕管
風琴的樂聲以及穿透彩繪
玻璃的光線深入教堂陰暗
的內部，我因而得到了關
於形體的啓發」，他向賀
依亞如此表示。

聲名大噪

戰前的幾年，米羅參加了
各樣的超現實主義活動，
其中最著名的是1936年在
紐約現代美術館舉行的
「怪誕藝術、達達、超現

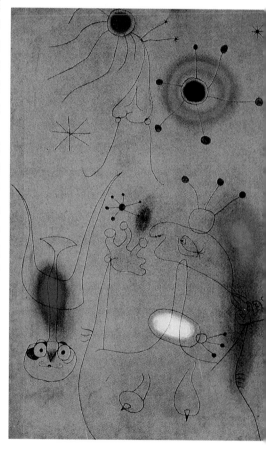

實主義」(Fantastic Art, Dada, Surrealism)，從1932年起，皮耶爾‧馬蒂斯畫廊便代理米羅在紐約參展。所有的藝術活動都隨大戰而中斷了。不過1941年，當米羅在馬約卡島的帕爾馬暫居時，1927年米羅在巴黎認識的史學家與藝評家史威尼(Sweeney)在紐約舉辦了米羅第

一次的回顧展，並出版了一份重要的專題著作。1945年，皮耶爾‧馬蒂斯展出了米羅首批的陶藝品及二十三幅「星宿」。展覽大獲成功。馬蒂斯通知米羅：「您的作品像小麵包一樣暢銷。」「星宿」在1959年時被印在模板上，附上布荷東的「對照散文」，布荷東在序言裡寫道：「這些有感覺的形像相當緊密地與我們連接在一起，它們突然迸發的光彩將可以驅除黑夜凜冽的寒風，這些是我們自身的星宿。」這是米羅揚名

JOAN MIRÓ
Constellations
PIERRE MATISSE ÉDITEUR
EXPOSITION CHEZ
BERGGRUEN · 70 RUE DE L'UNIVERSITÉ · PARIS

國際的開端。從此時開始，米羅便陸續在世界各地辦畫展：1962年在巴黎，1964年在倫敦、蘇黎世與巴塞隆納，1966年在東京及京都，1968年在聖-保羅-德-旺斯(Saint-Paul-de-Vence)及慕尼黑。

音樂在米羅的創作中扮演重要的角色。它出現在米羅兩幅畫作的標題裡，其中包括〈聆聽音樂的女人〉(上圖)。我們知道米羅喜愛瓦雷斯、施托克豪森(Stockhausen)以及他在巴黎認識的凱奇(Cage)。他也喜歡古典音樂的作曲家以及他的孫子介紹他聽的……亨德利克斯(Jimi Hendrix)：「這個男孩讓我印象深刻，就某方面而言，他做的事跟我一樣」。

米羅在1940年給皮耶爾‧馬蒂斯的信上寫道：「我想『星宿』是我相當重要的作品之一，儘管它們的尺寸很小，卻給人大壁畫的印象。我想您可以用這些畫辦一個相當相當漂亮的畫展」。

「世界性的加泰隆尼亞人」

馬德里還不認識米羅；在巴塞隆納，米羅也僅爲一小圈知識份子與友人所熟知；在歐洲，米羅的聲譽尚未觸及廣大民眾；然而在美國，米羅卻早已備受尊崇。我們可以在新一代的美國畫家身上看到米羅對他們的影響：波洛克(Pollock)、羅思科(Rothko)、高爾基(Gorky)都將米羅視爲先鋒。米羅「發現美洲」的時候到了。1947年辛辛那提希爾頓飯店向米羅訂製一幅壁畫，米羅因而得以前往美國。米羅一直想製作大尺寸的繪畫，所以他欣然接受了飯店的提議。

米羅於1947年2月抵達紐約，一直待到10月。他受到衝擊，「彷彿胸口挨了一拳」。西班牙內戰後，米羅在國內度過了幾年離群索居和反省的日子，與外界的潮流完全隔絕，這次的旅行則讓他回到文化性與國際性的生活。米羅需要這樣的生活就如同他需要蒙特洛伊的土地及加泰隆尼亞的風景一般。「必須成爲世界性的加泰隆尼亞人；〔…〕必須離開，否則只有死路一條」，1920年他在給里加德的信上如此寫道。

在紐約，他與各地友人重逢：考爾德、杜象、作

米羅自從1937年為巴黎的萬國博覽會畫了〈收割者〉之後，便沒有機會再創作大尺寸的畫。辛辛那提希爾頓飯店的壁畫(下圖)則讓米羅得以將「星宿」的精神搬移到大尺寸的作品上。米羅所使用的色調如今已獲得肯定，他不受影響與限制，以愈來愈簡化的語言在各種基底與尺寸上自我表達。

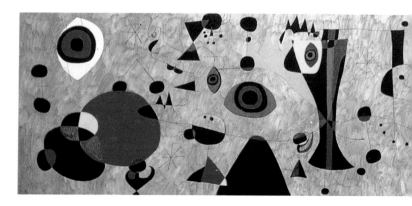

曲家瓦雷斯(Varèse)、建築師塞爾特。米羅常造訪版畫家海特的工作室，他在那裡用銅版雕刻針完成了系列版畫，這些畫後來成為查拉(Tzara)1948年出版的《反理性》一書的插圖。他也開始練習彩色銅版雕刻術的技巧。杜朋解釋

米羅在紐約的時候為查拉三冊的《反理性》其中一冊畫插圖(左圖)。其他兩冊的插圖分別為恩斯特與唐吉(Yves Tanguy)所作。米羅使用雕刻刀及銅版雕刻針工作，接著他進行重疊：用模版上色的符號與形體、黑色墨水、水彩。杜朋對於這些作品所做的分析可看出它們具有極高的品質：「刻印的意像與詩意的意像從同一個坩堝中冒現，而這兩者的類似性將它們投射在同一個想像空間裡。版畫家已經不再是在畫插圖，他觸及、陪伴、詮釋並且照亮正文。」

這一次旅行的重要性：「米羅在那裡〔…〕發現到他的作品中所散發的原始魔力可以與現代社會的動力互相協調。」米羅再度回到美洲是在1959年，為了參加紐約現代美術館為他所辦的回顧展。

壁畫

關於辛辛那提所委託的這項作品，米羅並不想將自己局限在完成一幅「可以懸掛」的畫。繪畫與建築應賦予彼此意義。米羅完成壁畫時，一個大約 10×3 公尺

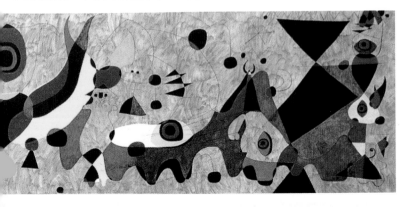

的壯麗橫飾帶在飯店大餐廳牆上展開。光線從巨大的彩繪門窗照進來，照亮畫作藍色的背景，突顯其上的筆跡以及純色的人物。

　　這個時期的米羅對於他的繪畫語言及技巧駕馭自如，因此能夠將之前始終畫在小幅畫上的符號與形體搬移到大尺寸的畫面上。1950年，米羅完成了另一幅巨型壁畫，這一次是為了哈佛大學而作。1951年，古根海姆美術館委託他作一幅壁畫，米羅沒有事先製作草圖便直接畫上去了。之後在美國及歐洲，米羅仍然繼續製作巨型壁畫與陶瓷壁畫。

重回巴黎

當米羅於1948年回到巴黎的時候，布洛梅街的集會已遠，戰前在巴黎度過的寒冬也是，在那些日子裡，始終伺機而動的米羅吸收了法國的語言與文學。他閱讀藍波(Rimbaud)、阿波里耐(Apollinaire)、洛特烈蒙(Lautréamont)、雅里(Jarry)……法國對他的影響永遠刻印在他的精神裡。

在紐約所獲得的成功以及巴黎觀眾對於1948年在麥格畫廊所舉辦的畫展(左圖，畫展海報)的熱烈反應，都向大眾證明了米羅無可爭議的才華。不過米羅並沒有因為自己的才能而掉以輕心，回到巴塞隆納之後，他繼續進行他的研究，嘗試其他的技巧與材料。1949年到1950年間，他除了完成大量的繪畫作品之外，也製作了許多的「雕塑—物品」，此外，他也為查拉的《獨語》畫插圖。

　　巴黎開始重新恢復生機：米羅回到巴黎參加麥格(Maeght)為他舉辦的畫展，展覽的內容包括米羅最新的畫作以及首批陶藝品。米羅的友人——普雷韋爾(Prévert)、查拉、馬松與萊里斯(Leiris)……——高興地迎接他。他們全都為展覽的目錄寫了文章，展覽也極為成功。從這個時候開始，麥格成為米羅在法國的

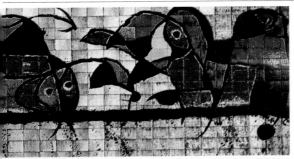

19 60年，米羅以一件新的陶瓷作品(跨頁下圖)置換了九年前為哈佛大學所做的壁畫。「我必須做得很快。我拿了一把用來畫舞台布景的大刷子，然後我讓顏色大滴地滴下來：阿提格斯嚇壞了。我處在出神的狀態中，我將顏料四處噴濺，如此讓我發現了新的可能性。」後來在巴塞隆納時，米羅還是與阿提格斯(下圖)合作，共同完成了機場與IBM總部(跨頁上圖)的陶瓷壁畫。

代理商。巴黎後來還為米羅辦了兩次回顧展：一次是1962年在國立現代美術館，另一次則是1974年為了慶祝米羅八十歲生日在大皇宮美術館及巴黎市立現代美術館所舉辦的展覽。

「繪畫與詩對我來說都是一樣的」

米羅從青少年時便沉浸在文學與詩意的幻象裡。他向賀依亞解釋他曾有過的一個幻象：「一隻野兔在草原上奔跑，太陽正在下山。我看到這隻野兔全力疾跑。一個螺旋形的東西朝著太陽、朝著無盡的地方而去。

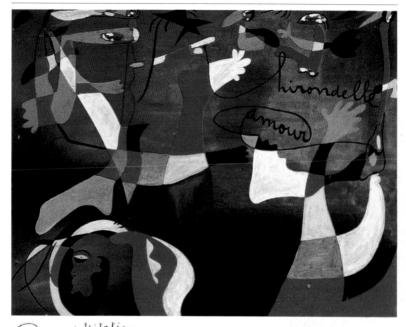

太陽是一道黃色的火焰。我看到了；這是視覺所造成的衝擊，這些都是太陽的光線。」從1924年開始，米羅便會在畫中繪上文字，先是字母，後來則是字句。二〇年代末左右，他混合句子與形像：「我的棕髮女友的身體」、「這是我夢想的色彩」、「死亡符號」，及1938年最有名的「星星輕撫著女黑人的胸部」。他稱這些作品為「畫中詩」。字形粗糙，筆跡卻是精心設計過，突出了文字的重要性，而文字也襯托出筆法。「這些字也是畫作本身的材料。它們出現是為了歸併到畫作當中，在畫裡吸收養分，

從二〇年代開始，米羅便會隨著靈感在某些畫作或素描中加入文字。在某些作品中，一兩個字便足以帶來詩意的色彩。在另外的畫作中，文字取代了繪畫的地位，具有描述的功能：米羅在物體所在的位置寫上代表它的字。上圖，〈燕子－愛〉，1934年。左圖，〈星星、乳房、蝸牛〉，1937年。

然後以不沉重、不說教的方式表明繪畫與詩在製造夢境上有著等量的造型功用」，杜朋如此寫道。

標題詩從1931年開始出現，米羅最多產的時期是在五〇年代。這些畫有強烈的影像及和諧的字句，在其創作中占有重要地位。以下是其中幾個例子：1953年的〈小鳥潛入倒映著星星的湖裡〉，1954年的〈夜晚以被滑動的蛇所刺破的晨曦之速升起〉，或是美麗的〈從鳥翼落下的露珠喚醒了睡在蜘蛛網陰影下的蘿莎莉〉、〈女人站在天鵝經過後呈現虹色的湖水邊〉。

句子後來慢慢消失在畫作中。如今是畫作下方所添加的標題為畫帶來詩意的對位。它們像火星般從米羅的想像力中冒現：「標題最後才出現」，他告訴賀依亞。米羅只發表過兩次詩文，而且是應友人的要求，這兩次分別是1946年刊登在《藝術筆記》上的〈詩的遊戲〉以及1952年發於《神韻》雜誌的〈小丑的狂歡〉。

「書本應像大理石雕塑一樣崇高」

從三〇年代的巴黎開始，米羅便在畫家兼版畫家馬庫西斯(Marcoussis)的工作室裡完成他首批插

1925年，米羅創作「畫中詩」：句子根據精心設計過的筆法一筆畫出。「您看到我在說話的時候，經常會用手比劃，在畫布上也是這樣」，他這麼告訴賀依亞。左下圖，米羅為查拉的《旅人樹》所作的插圖。

圖，其中最重要的是為查拉的《旅人樹》一書所作的插畫。從1948年起，米羅繼續在穆爾洛的工作室裡完成大量版畫，包括為詩集所作的插畫，及為各式文化活動和加泰隆尼亞民族主義運動所作的版畫、海報。「這些旋風般的鉅作對於瞭解米羅的創作是必要的」，杜朋寫道，「它們顯露米羅無止境的揮霍天性。沒有任何一位藝術家像他這般任意揮灑，也沒有任何一位藝術家像他這般想要付出。」

「標題在我作畫的過程當中逐漸出現。當我找到標題時，便活在它的氛圍當中。對我而言，這個時候的標題具有百分之百的真實性。」（右頁，〈紅太陽咬住了蜘蛛〉，1948年。）

在米羅最重要的作品當中，我們必須特別談談查拉的《獨語》和艾呂雅的《百折不撓》，這是戰後所出版的精彩作品，畫家、詩人與出版商緊密合作。書中包含了八十幅彩色木版插畫。這本書於1948年開始動筆，歷經十年才得以完成。

1957年，米羅獲得威尼斯雙年展的版畫大獎。現在，他已可以駕馭所有技巧了——石版畫、松香細點腐蝕法、腐蝕銅版術——而且他也做各樣大膽嘗試，創作各種尺寸的作品。米羅超越書本的框架，讓他的藝術更能為大眾理解。他在巴塞隆納和馬約卡島的工作室裡繼續做版畫與插畫的工作，一直到年老力衰。

關於插畫家的工作，米羅向賀依亞解釋：「我做過建築和活版印刷，這兩項工作對我非常重要。後來踏入詩壇當起詩人，對書中的建築與文章的本義，思考非常多。」上圖，查拉的《獨語》，麥格出版社，1948-50年。

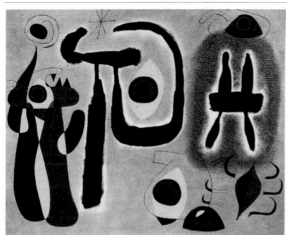

幅畫可能向米羅啓發字句或是詩意的標題，不過它也可能保持沉默。這時，米羅便將它簡單地稱為「繪畫」。五○年代，米羅採取兩種創作方法：一種方法是，畫作產生於思考之後，「思考比動作重要」，另一種方法則是衝動創作。這些「自發性」繪畫讓米羅覺得是在度「腦部假期」。在〈繪畫〉中 (1950年，下圖)，米羅結合了先前所構思的不同技巧與圖案。

慢性繪畫與自發性繪畫：1949-1950年

四○年代末，米羅除了旅行、畫插畫、作雕塑與陶藝品外，也繼續在巴塞隆納及蒙特洛伊作畫。在紐約及巴黎所獲得的成功讓他大爲激奮，他工作得更賣力：巴塞隆納米羅基金會的會長馬蕾指出，米羅在1949年到1950年間完成了五十五幅繪畫，及大約一百五十幅素描、雕塑、腐蝕版畫和石版畫。作品呈現的是已確定的主題——女人、小鳥、星星——它們是作品的主軸，米羅從此時開始遵循著兩種路線：一個是經由慢性思考而創作出來的作品；另一個則是自發性的繪畫。像〈紅太陽咬住了蜘

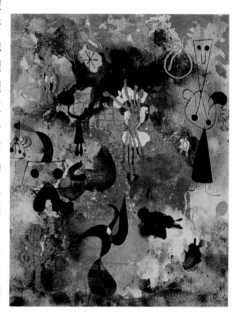

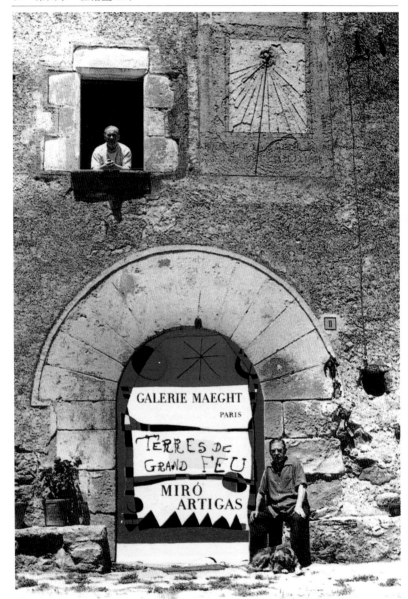

蛛〉這樣的慢性繪畫，畫中被黑色圍繞的純色形體在精心設計過的背景上顯得很突出，畫的底色由相當薄的色層重疊而成，有些地方甚至看得到畫布的緯紗。

相反地，在自發性繪畫裡，米羅以一個動作便畫出佈滿畫布的形體。他毫不猶豫地使用各式的物質及各種不尋常的基底(紙板、布袋……)，他也在不符合傳統尺寸上作畫而且加入像繩子這樣的元素。經過五年遠離繪畫的創作歷程後，這個時期的探索導致一次新的斷裂：1960年的這一次。從此時開始，米羅便激烈地實行著由手的自發動作所創作的自發性繪畫。

米羅與阿提格斯

1942年，米羅開始向阿提格斯學習陶藝，阿提格斯之前便已經與杜菲(Dufy)、馬爾肯(Marquet)共事過了。不過米羅與阿提格斯真正的合作要到1953年才算開始，米羅在那年造訪了阿提格斯的新工作室及他在葛利法所建造的大窯，葛利法是位於加泰隆尼亞山中的一座古城。此地風景的野性美、純淨的空氣與蔚藍的天空都讓米羅驚嘆不已。

他們兩人決定開始行動，先思考合作的方式。繪畫與陶藝應該構成一個整體。為了創新，他們不想要只是將各人的藝術疊放在一起：顏色應在焙燒前塗上，如此便需要熟練的技巧，畫家也必須經常在場。他們從山中的石頭與懸岩吸收靈感，創作了古怪的形體。他們將自1954年起在大窯裡所進行的焙燒稱為"Nikosthenes"，這是古希臘一位著名陶藝家的名字。

阿提格斯與米羅(左頁，攝於葛利法)相識於卡里的美術學校。1942年，米羅參觀阿提格斯在巴塞隆納的陶藝展。這次的重逢肇始了一段長久且作品多產的友誼。「我們叫他花花公子，他在我的生命裡扮演了相當重要的角色。透過他的陶藝品，我發現了新的表達方式、開拓了新的眼界，從而豐富了我的作品」，他如此告訴賀依亞。「焙燒的時候，魔法般的火燄對我而言實在是美極了，它將我拋向未知的領域〔…〕我在葛利法停留的長段時間裡有著許多充滿人性熱情的回憶。」阿提格斯十五歲的兒子也加入他們的行列：他們組成了一支對手工藝充滿了愛慕之情的團隊。上圖，為聖-保羅-德-旺斯的麥格基金會所做的簷槽噴口。

1956年6月，巴黎式的麥格畫廊展出三十二幅題為「大火之土」的作品。這些作品讓巴黎的觀眾讚嘆不已。「參觀過這次展覽的人永遠忘不了進入這個石化形體叢林的感覺，這個繁茂的森林充滿栩栩如生的形體。〔…〕這些多細孔的物質沉浸在色彩與光線裡，釉彩讓它們的顏色更鮮明，而它們的美麗與光芒無法言喻」，藝評家拉森(Lassaigne)如此寫道。

聯合國教科文組織的月亮與太陽

1955年，米羅受託製作兩幅大壁畫，壁畫將被繪在聯合國教科文組織位於巴黎的新建築外部。米羅決定與阿提格斯將這兩件作品製作成陶瓷壁畫。按米羅的習慣，他會依照建築物的布局來構思作品。「為了與壁畫四周巨大的混凝土牆壁做出回應，我便想到在大牆上設計一個有力的紅

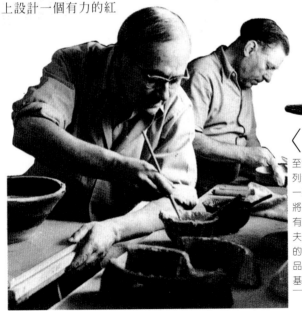

〈小鳥的輕撫〉是米羅於1967年至1968年間所完成的系列青銅作品之一，在這一系列的作品中，米羅將各種古怪的物品做成有趣的結合：椅子、農夫的耙或是這件作品裡的草帽與龜殼。這些作品陳列在巴塞隆納米羅基金會的平台上。

色圓盤：太陽。」在小牆上，米羅想以一輪藍色的新月作爲對位：「我在大牆上尋求的是一種突兀的表現方式，在小牆上則是詩意的暗示。」開始工作之前，米羅與阿提格斯參觀了西班牙北部阿爾塔米拉(Altamira)的岩洞壁畫，他們也研究巴塞隆納美術館的羅馬壁畫及高第的鑲嵌壁畫……對於第一次焙燒出來的結果他們並不滿意，覺得燒出來的表面太光滑。他們從葛利法羅馬式教堂的老牆壁吸收靈感後便決定使用不規則的板面，而賦予了作品不尋常的肌理。

　　1958年5月29日，最後一窯被點燃了。他們用了四噸陶土、250公斤釉及十噸木材。1959年，米羅與阿提格斯以這件作品獲得了古根海姆基金會的大獎。

19 68年，聖-保羅-德-旺斯麥格基金會的陶瓷壁畫(下圖)補足了米羅先前所完成的〈迷宮〉，〈迷宮〉裡使用了各式各樣的材料。我們從長著象腿的凱旋門下面穿過去。在那裡我們可以欣賞一顆前所未見的巨大鴕鳥蛋。這裡充滿了奇想、幽默與色情。」(哈岡[Michel Ragon]，《藝術花園》，1970年7-8月)

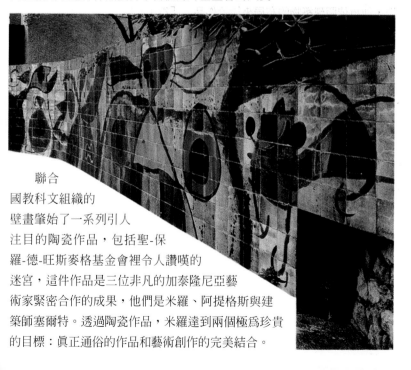

　　　　　　聯合
國教科文組織的
壁畫肇始了一系列引人
注目的陶瓷作品，包括聖-保
羅-德-旺斯麥格基金會裡令人讚嘆的
迷宮，這件作品是三位非凡的加泰隆尼亞藝
術家緊密合作的成果，他們是米羅、阿提格斯與建
築師塞爾特。透過陶瓷作品，米羅達到兩個極爲珍貴
的目標：真正通俗的作品和藝術創作的完美結合。

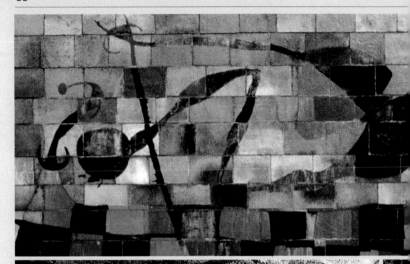

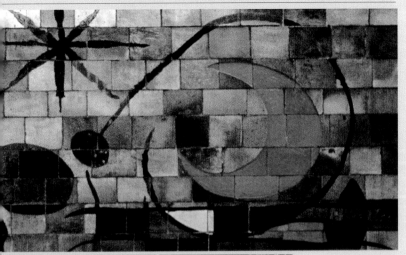

聯合國教科文組織
的壁畫

從1957年開始，數以千計的路人便可以欣賞到聯合國教科文組織的〈月牆〉(上圖)與〈日牆〉(下一頁)。為了避免陶瓷的表面過於光滑發亮，米羅與阿提格斯從葛利法羅馬式小教堂裡的牆壁吸收靈感之後，便故意使用不規則的板面。左頁，米羅與阿提格斯位於阿爾塔米拉的岩洞壁畫前，左圖，與實物同大小的〈月牆〉模型置於葛利法的森林裡。

雕塑家米羅

1949年，米羅第一次用青銅複製了十幾件黏土作品。1966年到1971年間，米羅完成大量雕塑作品，藉此將他的心靈世界轉移到三度空間之上，女人則是這些作品的主要主題。這些婦女偶像所穿的長裙像是被放置在地上的鐘一般，她們是米羅對於地中海古文化的模

米羅在巴塞隆納帕荷拉達(Parellada)鑄件廠：除了最後幾年的大理石與樹脂雕塑外，米羅選擇的是青銅以及傳統的失臘方法。米羅熱愛這項手工藝，他甚至認得每

糊回憶：克里特島的小雕像以及安達盧西亞的聖母像……作品中充滿了大量的性徵：陰道、尖頭的乳房以及突出的陽具。米羅作雕塑時所採取的步驟與繪畫截然不同。在繪畫裡，米羅透過符號與形體投射他最深沉的內心世界。在雕塑裡則是物體的體積與個性主動出現在米羅面前，他必須讓它們適應他的內心世界。對於雕塑家米羅而言，和諧、詩意與作品的勻稱性都不重要；他感興趣的是體積的祕密，是材料的奧妙，這些都比繪畫強烈，因而激發著米羅創作的動機。

米羅充分駕馭立體的物品，不過他的創作精神總

一位鑄工身上特有的銅綠。身為鐵匠的孫子，米羅喜歡一直跟著他的雕塑直到鑄工的工作室裡，他與鑄工之間充滿了默契。澆鑄的關鍵時刻令他著迷：「他的眼神透露著期待、靜止或者說是停滯不前的無限凝視」，經常伴隨米羅的杜朋如此寫道。

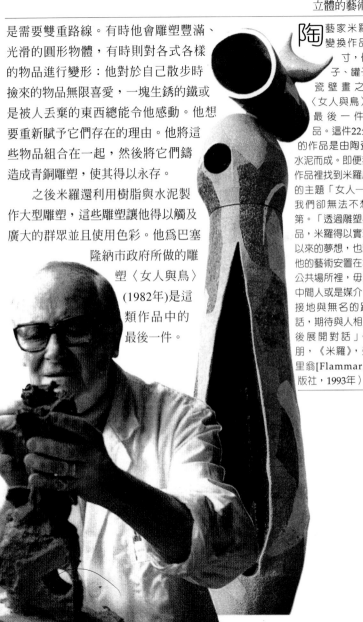

是需要雙重路線。有時他會雕塑豐滿、光滑的圓形物體，有時則對各式各樣的物品進行變形：他對於自己散步時撿來的物品無限喜愛，一塊生銹的鐵或是被人丟棄的東西總能令他感動。他想要重新賦予它們存在的理由。他將這些物品組合在一起，然後將它們鑄造成青銅雕塑，使其得以永存。

之後米羅還利用樹脂與水泥製作大型雕塑，這些雕塑讓他得以觸及廣大的群眾並且使用色彩。他為巴塞隆納市政府所做的雕塑〈女人與鳥〉(1982年)是這類作品中的最後一件。

陶藝家米羅喜歡變換作品的尺寸，做過盤子、罐子與陶瓷壁畫之後，〈女人與鳥〉是他最後一件雕塑品。這件22公尺高的作品是由陶瓷覆上水泥而成。即便我們在作品裡找到米羅所珍愛的主題「女人—鳥」，我們卻無法不想到高第。「透過雕塑與陶藝品，米羅得以實現長久以來的夢想，也就是將他的藝術安置在城市與公共場所裡，毋須透過中間人或是媒介，而直接地與無名的路人說話，期待與人相遇，然後展開對話」。（杜朋，《米羅》，弗拉馬里翁[Flammarion]出版社，1993年）

畫應該像火花一般。

應該像美麗的女人或詩般令人目眩。

它必須光芒四射，就像是庇里牛斯山的牧羊人
用來點菸斗的石子一樣。〔…〕

藝術會死去，重要的是它在地上散播了種子。」

引自〈我像園丁一般地工作〉

《二十世紀》第一期，1959年2月

第五章

世界性的加泰隆尼亞人

這間工作室有著和諧的形體與線條，屋頂像是海鷗的翅膀，整個建築像一艘白色的船，永遠停泊在馬約卡島，面對著蔚藍的地中海。「這是米羅生平第一次真正擁有他所夢寐以求的大工作室；工作室矗立在俯視卡拉馬尤(Calamayor)海灘的梯形山丘上，稍高一點的地方則是根據當地風格所建造的住宅，這棟線條大膽的壯麗工作室與四周的風景顯得極為協調。」(杜朋，《二十世紀》，1961年5月)。

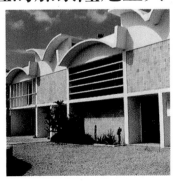

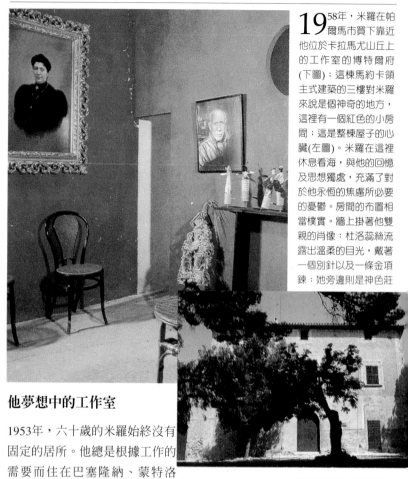

1958年，米羅在帕爾馬市買下靠近他位於卡拉馬尤山丘上的工作室的博特爾府(下圖)：這棟馬約卡領主式建築的三樓對米羅來說是個神奇的地方，這裡有一個紅色的小房間：這是整棟屋子的心臟(左圖)。米羅在這裡休息看海，與他的回憶及思想獨處，充滿了對於他永恆的焦慮所必要的憂鬱。房間的布置相當樸實。牆上掛著他雙親的肖像：杜洛蕊絲流露出溫柔的目光，戴著一個別針以及一條金項鍊：她旁邊則是神色莊

他夢想中的工作室

1953年，六十歲的米羅始終沒有固定的居所。他總是根據工作的需要而住在巴塞隆納、蒙特洛伊、巴黎、紐約或葛利法。他並沒有一間夢想的工作室，可以在靈感來時，把幾百幅未完成的畫作完成。母親以及妻子的故鄉馬約卡島將是他最後的避風港。

　　米羅委託友人塞爾特設計工作室，塞爾特是哈佛大學的教授而且是戰後最傑出的建築師之一。米羅的舅子艾利克‧洪科薩(Enric Juncosa)是帕爾馬市的建

嚴的米格爾，留著嚴峻的鬍子，露出堅定的眼神。與這些家庭紀念物互補的則是兩位友人的照片，普拉茲與畢卡索，以及考爾德用小骨做成的小型活動雕塑。

築師，他負責住宅部的設計工作並且監督工作室的建造工程。1954年，工程在「阿布里內府」(Son Abrines)開展了，這是米羅在帕爾馬市附近所買下的地產。米羅將全權授予塞爾特，他只提醒塞爾特要考慮到氣候的因素，還有他必須可以在工作室裡創作大尺寸的作品。1956年，一切就緒。

　　儘管米羅很想趕緊開始畫畫，他仍然花時間開箱取出未完成的作品並營造氣氛。散步時，他會拾取小塊木頭，也蒐集民間藝術品和農具。「我帶進這裡的每樣東西，」他告訴賀依亞，「都和工作有關，這些東西讓我想到我的工作，我需要利用它們來製造氣氛。而我最喜歡的是民間藝術品。」兩年後，米羅買下鄰近的地產「博特爾府」(Son Boter)，在這塊地產上有棟美麗的17世紀屋子。這裡將成為米羅放鬆的地方，他在其中一棟建築物裡布置了一間版畫工作室。

自由的動作：新的斷裂

米羅在紐約時發現了新一代的美國繪畫，他表示：「這些畫告訴我，我們可以自由地創作並且超越限制。就某方面而言，它們讓我得到解放。」在巴黎時，米羅注意到第二次世界大戰讓人心大變。他知道

下圖（從左到右），塞爾特、米羅、富瓦(Foix)與阿提格斯：建築師、畫家、詩人與陶藝家，四位聲名超越國界的男人：四位「世界性」的加泰隆尼亞人。米羅的朋友散佈世界各地，然而，當他處身在這些加泰隆尼亞人當中時，卻露出前所未有的幸福神情，這些藝術家的作品儘管有著悲劇性的外貌，藝術家本人卻和米羅一樣感受到生命的喜悅以及加泰隆尼亞的溫柔。

「若我們得將現代藝術家的作品搬到人類生活的空間、保留給散步者的場所、為人們的歡樂而設計的熱鬧小島，那麼米羅的作品最適合了，而且需要這樣的考驗。」
塞爾特引自
《在鏡子之後》128期
麥格出版社，1961年

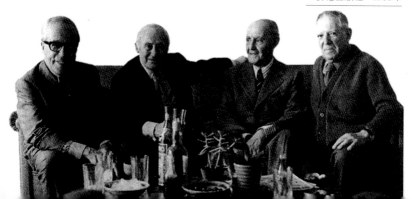

他不必再像二〇年代那般護衛祖先的價值觀、回歸眞實與自由，他拒絕在學院裡任教，為了帶給藝術新的氣息，他冒險與周遭狹隘的社會進行斷裂。

雖說西方世界已經除去許多障礙，卻仍然受其他限制的威脅：過度消費、追求利潤。面對這種唯利是圖的現象，米羅顯得無所適從。他懷抱著激情繼續作畫。1959到1960年間的豐富作品便是明證。米羅所採取的路線愈來愈粗暴也愈來愈簡化，然而他卻沒有拋棄他的座標與根源，這讓他的作品顯得前後一致，作品中充滿斷裂、雙重路線、走回頭路及不斷的探索。

簡單的繪畫動作自此占據最重要的位置。「我們不難撞見米羅，」米羅的孫子大衛寫道，「用他輕盈的雙手在空中畫著各式形體，像個由符號與色彩所組成的假想樂隊的指揮，而其樂譜則是自由。」

米羅以簡單及精煉的動作對抗西方社會累積財富的饑渴。畫中的形像互相混淆，小鳥則成為一條軌道。相較之下，星星比

1960年所作的〈紅色圓盤〉（下圖），標示著米羅在長時間的搜尋之後又再度回歸繪畫。這個令人喜悅的純色將成為他的象徵符號，有點像是戰前的梯子，如此一直到米羅去世為止。

較沒有被激烈地簡化，儘管米羅用塗鴉及模糊的團塊呈現它們，它們仍然保有原有的身分。米羅想要恢復造型語言所有的原始力量，他給予動作最重要的位置，並且以單一的動作畫出粗厚挑釁的形體與線條。〈重畫的自畫像〉、〈陽光下的快樂小女孩〉以及〈女人與鳥〉便是其中的例子。米羅在空白的地方畫下纖細的線條以及暈化的圓圈。杜朋將這些散亂的符號詮

「**以**燃燒的赤紅我想要全世界並且表達事物的真實面貌。」

賀依蒙(Raimon)
獻給米羅的詩

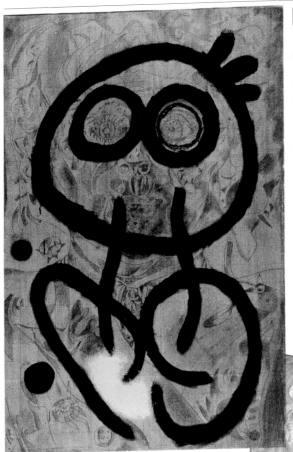

「**我**向您解釋〈自畫像〉。我拿了一面有些人刮鬍子的時候用的放大鏡,將鏡子放在臉部四周,同時相當仔細地畫下我所看到的部分。如此我畫出了一張比實物大的畫。這張畫後來被賣到美洲去了。〔…〕有一天,我決定繼續畫〈自畫像〉。我在〔一張放大的翻拍畫像上〕畫下新版的畫像,做了調整與綜合。不過新畫卻依著舊畫,輪廓著著眼睛與肩膀。現在畫上面便有兩幅肖像,一個在前,一個在後。」

《觀點》(*L'Oeil*)
第79期,1961年

釋為一個受威脅的人,這些符號表達了這個人的悲痛與恐懼,卻也透露出繼續活下去的希望。

三聯畫

米羅為自己強加了一項艱難的工作,那便是啟動藝術情感,以最少的方式製造

〈藍色〉三聯畫的草圖繪於石棉水泥或是紙板上(左圖),在這幅三聯畫裡,符號的魅力被置換成詩意的空間與純色,像首日本俳句。米羅實現了他的理想:「由畫家譜成音樂的詩」。「我事先並沒有明確的計畫,就只是開始去畫,而畫作便自己慢慢成形。作畫的過程中,形體漸漸在我的眼前成形。」

「衝擊」,他試圖在每一件作品中逐步減去技術性的成份。為了達到這個目的,米羅創作大尺寸的作品,如此他可以更好好運用空白的地方並且增強樸實的感覺。這項創作的高峰是一系列的三聯畫。看到米羅如何解釋他費盡心力地思索1961年所完成的三聯畫〈藍之一、藍之二、藍之三〉,令人覺得有趣。他首先進行沉思以便讓精神去除雜念。他將先前的準備階段比喻為宗教儀式,而作畫的過程則是令他筋疲力盡的戰鬥。「這些畫是我先前所進行的所有嘗試的成果。」1968年,他完成了更樸實的三聯畫〈給孤獨的人〉。

　　1974年，一位年輕的加泰隆尼亞民族主義者被處決的那一天，米羅完成了相當出色的三聯畫，畫中只以一條線表達出酷刑的恐怖，這是一條捲向自身、被中斷的生命之線。畫的標題是〈死刑犯的希望〉。

官方的米羅

儘管米羅享有極高的聲譽，西班牙政府卻總是漠視他，他們無法原諒米羅在內戰時期表態支持自由。到1968年米羅七十五

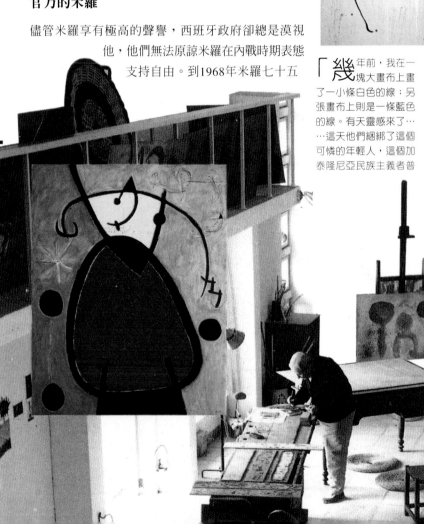

「幾年前，我在一塊大畫布上畫了一小條白色的線；另一張畫布上則是一條藍色的線。有天靈感來了……這天他們綑綁了這個可憐的年輕人，這個加泰隆尼亞民族主義者普

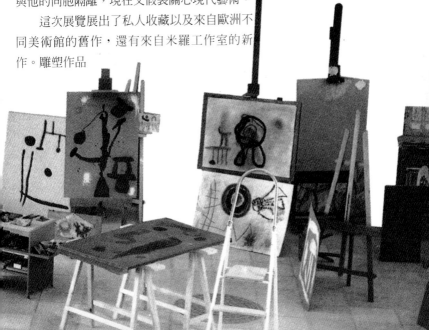

歲時，透過他的協助，巴塞隆納才舉辦了米羅在西班牙的首次官方畫展。巴塞隆納的居民終於得在自己的城市迎接米羅的作品，與前衛派繪畫做第一次接觸。

西班牙觀光部長曾表示想要出席開幕典禮，米羅便拒絕參加開幕式。他不願意為一個想方設法將西班牙隔離在文化生活外的政府作保，這個政府曾將米羅與他的同胞隔離，現在又假裝關心現代藝術。

這次展覽展出了私人收藏以及來自歐洲不同美術館的舊作，還有來自米羅工作室的新作。雕塑作品

伊格。我感覺到就是這個了……完成畫作那天，他剛好被處死。我並不知道他的死訊。一條線就要斷掉了。我將這幅三聯畫題為〈死刑犯的希望〉。」

《這是我夢想的色彩》

「年輕的建築師想要舉辦一個具衝擊性、攻擊力、與官方相反的畫展。〔…〕凌晨三點，我去到那裡——為了避免人群圍觀，畢竟這不是一場表演——我在人行道上畫畫。〔…〕整個行動讓我感興趣的是，在準備好的背景上進行自發性的繪畫動作，而他們已經事先用加泰隆尼亞文在背景上寫下了支持加泰隆尼亞自由的文字。」

《這是我夢想的色彩》

則選自米羅1966到1968年間的創作。這次展覽極為重要：它標示著加泰隆尼亞開始醒來，從世紀初以來，這裡便有著創新的建築及一所繪畫與平面藝術學校。

……與另一個米羅

1969年官方畫展閉幕後，年輕建築師建議米羅辦一個不尋常的畫展：他們計畫在巴塞隆納建築師公會的大玻璃牆壁上作畫，展出三天後再將畫擦掉。這個名為「另一個米羅」("Miro otro")的行動所帶有的政治性與短暫性和不滿現狀的精神，刺激米羅也誘惑米羅。他決定在夜間進行繪畫，避免任何戲劇性的色彩。

面對以藝術品為對象所進行的投機行為日益猖厥，米羅的反應相當激烈。「我不是一塊可以吃的肉。這個現象令我厭惡。〔…〕這世界愈來愈讓我感到憤慨。」他告訴賀依亞。七〇年代初，米羅在某些畫作上燒洞，此舉震怒了1974年在大皇宮美術館參觀畫展的觀眾。米羅解釋道：「我之所以燒這些畫是基於造型與工藝〔原文如此〕的考量，因為這樣可以得到很美的肌理，另一方面，我也想向那些表示我的畫很值錢的人說他媽的。所以我便放火燒了畫。」

基金會

亞拉岡曾為巴塞隆納的畫展寫了一篇題為〈巴塞隆納的黎明〉的文章，此文照亮了當地文化生活的黎明。

「**我**讓燃燒的畫布或是燃燒的紙產生美感。這個美感產生的過程讓我感興趣；我不只是想向拍賣會、行情表之類的蠢事說他媽的而已。我將粉狀的顏料拋到空白的畫布上，然後放火燃燒。顏料燒旺了火。畫布燃燒時我便將它左右轉。我的身邊放了一把掃帚還有水以便隨時澆熄火苗〔…〕我既有美麗的材料，又可隨機變化，此外我也有機會中斷。從這個觀點來看，這與繪畫沒有兩樣。相反地，我事後發現畫從前面與後面看來都栩栩如生，

就像幅織錦畫一般。」
《這是我夢想的色彩》

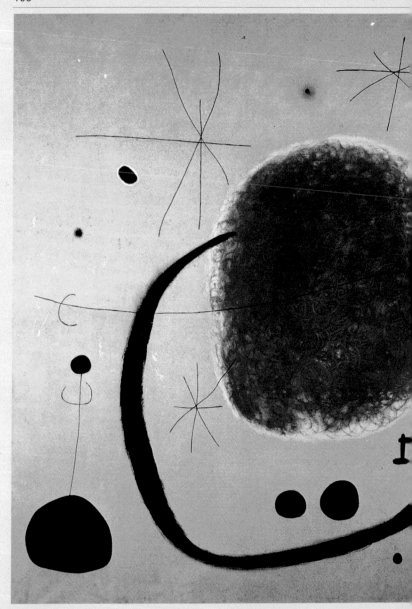

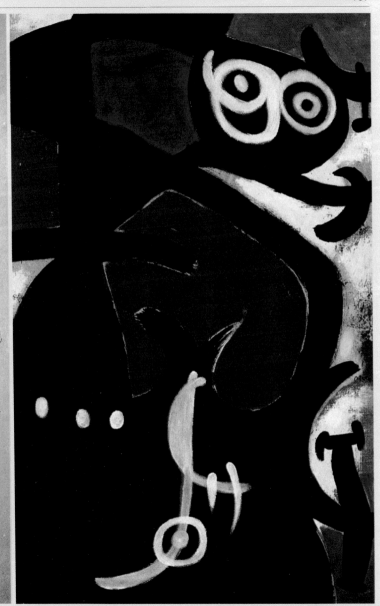

彩色的歌劇

「這幅作品看起來像是全然自發性發展而來的,事實上在創作的過程中,它不斷地被質疑、被中斷並且被嚴格批評〔…〕然後它四濺成新生的、令人目眩的爆炸物。〔…〕這個充滿焦慮的搜索過程將米羅由拒絕繪畫帶至拒絕形體,而他似乎被一種模糊的匿名意願所指引。匿名的童年與塗鴉,進行立即且深刻溝通的欲望。這幅作品既獨特卻又令人感到熟悉,令人不安卻又洋溢著歡樂的氣息。它所包含的基本神話似乎向我們釋放出心理原素的史前歷史,它完成了高度的奇蹟,也就是同時說著最獨特與最普遍的語言。」

奇洛(Michel Chilo)
《米羅,其人其畫》
麥格出版社,1971年

106頁:〈蔚藍黃金〉,1967年;107頁,〈愛的星星甦醒 II〉,1968年。左圖,〈流星前的女人 III〉,1974年;左頁上圖,〈戴著美麗帽子的女人,星星〉,1974年;左頁下圖,〈女人、小鳥、星星〉,1974年。

　　從1971年起，加泰隆尼亞便重獲自主權。在這個政治騷動的氣氛中，米羅的老友普拉茲，建議米羅成立一座推廣現代藝術的中心。不管做為一個人或做為一個藝術家，米羅都極為慷慨，他希望可以讓全世界都懂得藝術，便接受了這項提議，條件是保證他能獨立行事。他希望這不只是個用來展覽他自身作品的場所，也是個研究中心。米羅與友人不辭辛勞地努力終於讓巴塞隆納的米羅基金會得以在1975年起開放。猶太山丘(Montjuich)的花園裡長滿了茂盛的地中海型植物，也矗立著由塞爾特所建造的基金會，在此之前，米羅在帕爾馬市的工作室以及聖－保羅－德－旺斯的麥格基金會，也是由塞爾特所建。

　　米羅的作品和諧地陳列在各個展覽室中，這些展覽室的比例及沐浴著展覽室的光線皆令人讚賞。在這棟充滿虛與實、並有著許多精心設計的門窗洞的建築物裡，收藏了五千件作品，作品由米羅及其家人捐贈出來，共217幅畫作。基金會舉辦過多次活動，最重要的一次是在米羅百年冥誕時所辦的回顧展。

塞隆納米羅基金會(左圖)與帕爾馬米羅基金會(右圖)。「基金會不是美術館。我不希望它是冰冷、僵硬、死氣沉沉的。〔…〕年輕的畫家會來這裡工作、開畫展」，他如此告訴賀依亞。

最後的幾年，最後的動作

1979年，米羅開始感到年老力衰。取得親友同意後，他決定在馬約卡島創立一間新的基金會，以與巴塞隆納基金會互補。此基金會將被包括在米羅的地產裡，除了住宅外，它將成為現代藝術的中心以延續米羅的作品，同時也是未來世代的文化燈塔。1983年，

胡安與皮拉爾被他們的孫子所圍繞：左邊是艾密利歐 (Emilio)；中間是胡安；右邊是大衛。

米羅的健康日益惡化。雖然必須保持坐姿，他卻從不離開素描簿與鉛筆。他最後的一個動作是畫出一條水平線──就像他的啟蒙老師一樣──，在線的旁邊寫著：莫德斯托·烏格爾 "Modesto Urgell"。「若三千年後有人看到我的畫，我希望他知道我不僅幫世人解放了繪畫，也幫他們解放了心靈。」

「這不是一個人真正的生命，一個其他人以為是真實的生命，那是他們所塑造出來的形像。真正的米羅既是我原本的樣子，也是我所認識的自己，同時也是我為他人、或許也為自己所變成的樣子。最重要的難道不是從這個玄奧的中心所散發出來的神祕光芒嗎？所有的作品在這個中心被製作然後長大成人，這就是真正的真實。」

米羅
《二十世紀》
1957年6月

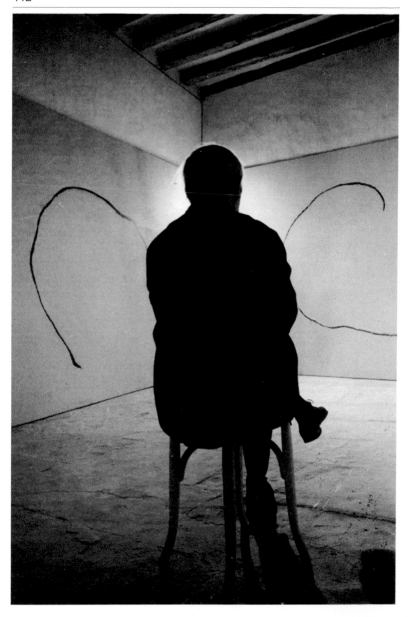

見證與文獻

「最簡單的事物給我靈感。」

米羅的話

米羅説用言詞表達
不是他的專長,然而
當他訴説著他所看到的事物,
他所感覺到的事物
以及他正在做的事情時,
沒有任何一位「專家」
談得比他好。
米羅的話發自內心,
既精確又嚴謹,他説話
並不是出自於無理由的衝動
而是來自於深沉的需要。

「我像園丁一般地工作」

我生性沉默寡言而且悲觀。童年時,我經歷過相當深沉的悲傷。現在的我心性還算平衡,不過對一切感到厭惡:我覺得生命很荒謬。我並不是在思考過後才有這樣的發現,我就是這麼覺得,我是個悲觀主義者。〔…〕相反地,我意識到的是一種精神的張力。我在詩、音樂、建築〔…〕當中找到有利於這個張力的氣氛,而這些聲音包括田野裡的馬兒發出的聲音、馬車的木頭車輪發出的吱嘎聲、腳步聲、夜間的喊叫聲等等。

　　天空的景象讓我心亂神迷。當我看到一輪新月或是太陽掛在無際的天空時,內心總是騷動不已。此外,在我的畫中,大片的空白裡總是會出現極小的形體。空的空間,空的地平線,空的草原,一切樸實無華的事物總是深深印在我的腦海裡。在現代的視覺環境裡,我很喜歡工廠、夜間的光線以及從飛機上向下看的景象。有次在夜間飛越華盛頓上空時,我感受到此生中最深刻的悸動。

　　夜裡從飛機上向下看,一座城市便是一座奇景。一個小人物,甚至一隻小狗,我們都看得到。它們變得極為重要,就像是在夜間飛行時,在全然的黑暗中,我們可以在田野上方看到一、兩道由農舍洩出的光線。最簡單的事物給予我靈感。我愛農夫用來喝湯的盤子勝過富人貴重的餐盤。

民間藝術總能令我感動。在這種藝術裡沒有弄虛作假也沒有以假亂真的花招。它開門見山、直接了當。它出其不意而且充滿各種可能性。

對我而言，物體是有生命的。這支香菸，這盒火柴包含一個祕密的生命，這個生命比某些人的生命還要強烈。當我看到一棵樹時，心裡便會受到撞擊，好似樹會呼吸、會說話一般。樹木也是具有人性的。

靜止不動的事物令我震撼。一個瓶子、一個杯子、無人沙灘上的一顆大卵石，這些東西都不會動，卻可以在我的心靈裡引起劇烈的衝擊。

就像一隻手臂、一隻手掌、一隻腳與身體的全部都是同一屬性，一幅畫裡的所有元素也應該是同質的。

在我的畫裡有一種類似血液循環的作用。只要有一個形體被移動，循環便會停止；平衡狀態因而被中斷。

若我對一幅畫不滿意，便會感到身體不適，好像生病了，心臟機能好像出問題，彷彿即將窒息。

我激情狂熱地工作。當我開始創作一幅畫時，我所遵循的是一種生理的衝動，我需要衝向前去；這就像是身體在放電一般。

當然，剛完成的畫並不能馬上就令我滿意。剛開始，我會感到不適，就像我上面所敘述的那樣。不過我會展開抗爭的行動。這場抗爭行動的雙方是我自己與我所作的事，是我自己與我的畫，是我自己與我的不適感。這場戰鬥讓我興奮也讓我著迷。我便一直工作到不適感消除為止。

我受到了衝擊，開始作畫，這個衝擊讓我逃離現實。對我造成衝擊的事物可能是從布上面脫落的一小段線，一顆滴落的水珠，或是我的手指在這張光滑的桌面上所留下的痕跡。

總而言之，我需要一個起點，即使是一粒塵埃或是一道光線也好。這個形體會衍生出一系列的事物，而一件事物又會生出其他事物。

因此一截線可以為我啟動一個世界。

我像個園丁或是葡萄農一般地工作。事物緩慢地生長。例如，我並不是一下子就發現了我的形體語彙。它幾乎是在我的控制之外而成形的。

事物自然地演變。它們生長、成熟。然後我們必須為之接枝。之後必須灌溉，它們在我的心靈裡成熟。我同時進行許多不同領域的工作：繪畫、版畫、石版畫、雕塑、陶藝。

材料與工具決定了技巧，決定了我賦予物體生命的方法。當我用半圓鑿刻木頭時，便處在某種特定的精神狀態裡。而如果我用刷子或是銅版雕刻針刻石雕時，又會處在另一種精神狀態裡。與材料及工具接觸會產生一種衝擊的效果，這個衝擊是有生命力的，而且我認為它會在觀者身上造成迴響。我們應該可以在每一次觀看同

一幅畫時都會有新發現。不過我們也可能一整個禮拜看著同一幅畫，此後便不再想到它。或是我們也可能只看了一幅畫一秒鐘，此畫卻一生永留心底。我覺得畫應該像火花一般。應該像是美女或詩那般令人目眩。它必須光芒四射……。

比畫作本身還要重要的是它投向空中的事物，是它所散播的東西。畫作被摧毀無關緊要。藝術會死去，重要的是它在地上散播了種子。我喜歡超現實主義的原因在於超現實主義者並不認為繪畫本身就是目的。我們不應該竭力要讓一幅畫始終保持原狀，而是應該關心如何讓它留下胚芽，以便讓它從中長出其他的事物。

畫應該具有繁殖力，應該可以生出一個世界。不管我們在其間看到花朵、人物或馬匹，都不重要，重要的是它可以顯示一個活生生的世界。

我需要以最簡單的方法達到最大的強度。這也就是為什麼我的畫作愈來愈樸實。

要成為一個真正的人必須超脫偽我。以我來說，我必須停止當米羅。也就是說我必須停止當一個歸屬於某個社會的藝術家，因為這個社會會被國界、社會與官僚習俗所限制。換句話說，我們必須成為沒有身分的人。

在歷史上一些偉大的時代裡，讓自己成為沒有身分的人是一種主流。而今日我們愈來愈有這樣的需要。不

過我們卻也同時需要個人化的行動，從社會的觀點來看，這是徹底的無政府主義的行為。

為什麼？因為徹底個人化的行動是沒有特定身分的。一旦沒有特定的身分，我們便可以達到世界性，對於這一點我深信不疑：一樣事物愈具有地方色彩便愈具有世界性。

談話由塔揚迪埃 (Taillandier) 整理
引自《二十世紀》第一冊第一期
巴黎，1959年2月

1979年，米羅獲頒巴塞隆納榮譽博士的頭銜，在10月2日舉行的典禮上，米羅發表了一篇題為〈藝術家的公民責任〉的談話。

〔…〕各位都知道我不善詞令。我所使用的語言是視覺的，是繪畫的語言，我透過這種語言來表達我的生命，包括我的思想與感覺，包括一切我認為應該說出來的事物。

這也就是為什麼我不想用言語來向諸位說教，而希望各位可以回想一下我的作品，我希望你們可以從中找到我無法以其他方式表達的事物。

無論如何，我或許應該利用這個莊嚴的場合把某件事情說明白，我並不是要解釋我的作品，因為那不是我份內的事，我想要說明的是影響我的行為的一些深刻的原因，因為所有的藝術品都是在人的行為深處扎根的。

我想要說明一個觀念，那就是藝術家是個擁有特殊公民責任的個體。

我的意思是，當其他的人保持沉默時，藝術家應該利用他的聲音來表達一些有益的事物，而且他的意見應該對他人有幫助。

當大部分的人沒有機會自我表達，而藝術家卻可以說些什麼的時候，他便有義務讓他的意見在某種程度上具有預言性。他所表達的意見應該接近他所屬的社群的心聲。

當一位藝術家談到像我們這樣一個被惡意的歷史殘酷地擴大傷口的國家時，便必須讓全世界都聽到他的聲音，他必須對抗各種形式的漠視、所有的誤會與惡意，然後肯定加泰隆尼亞的存在，肯定它的獨特性與活力。

藝術家即使處在世界文化與精緻的菁英環境當中，當他表達意見時，也不應該讓自己被關在特權份子的文化圍牆裡；為了學習事物並且將之表達出來，藝術家應該用人民深刻的智慧直接地表達，因為人民是所有人類行動的起源與終極對象……。

當藝術家在不自由的環境下表達意見時，他應該將自身所有的作品轉化為抗拒禁令的力量，轉化為對於所有的壓迫行為、偏見、官方偽價值的解放。

當藝術家周遭的人進行各種對人類以及本國同胞有貢獻的活動之時，藝術家絕對不能抱持事不關己的心態，而且應該以他的人以及他的作品來支援其他人。

我很高興有機會能夠在這間有著本國一個世紀豐富歷史的大廳裡，表達這些關於人類合作的言語、表達我對祖國忠實的情感，並且在一個被階級區分的世界裡展開一段超越藩籬的直接對話，最後，我用這些話語向所有爭取自由的偉大行動致敬。〔…〕

引自《米羅 1893-1993年》
〈巴塞隆納米羅基金會展覽目錄〉
1993年 4-8 月

「我心中的爺爺」

大衛‧費爾南代茲(David Fernandez Miró，1955-1991年)是米羅的長孫。

他的文章是關於米羅私生活的珍貴見證。其中包括發表於報章雜誌上的文章、展覽目錄的序言以及詩文，兩個米羅基金會於1992年共同發表了這些先前從未以法文發表過的文章。

「每個人都有爺爺，別人的爺爺是律師、砌石工、演員……而我爺爺是畫家。」

「海邊神聖的憂慮」

要談論一位我們每日見面的人並不容易，特別是當這個人是米羅的時候，這並不只是因為專家學者幾乎已經道盡關於這位畫家的一切，也是因為他是我的祖父。數不盡的小插曲、共同分享的笑聲、默契相通的眼神以及無數的印象雜亂地浮現在我的腦海裡。

在地中海景色的襯托下，穿越阿布里內府的松林而不期地遇見這位色彩魔術師微藍的透明眼神時，總是令人感到幸福。這讓人覺得好像是與一位祅教僧侶或是德洛伊教的祭司共同生活。他的出現能夠增強人們崇高的感情並且讓人充滿生命力。造訪米羅的工作室讓人感到既輕鬆又興奮——一棟藍白相隔、紅黃相間的聖殿，工作室的屋頂是海鷗的翅膀。

這裡不僅有著色彩爆裂、令幸運的訪客啞口無言的迷人畫作，也展示許多物品，那些隨機組合而成的「新發明」——放在鳥巢上的小海馬、被釘在牆上的半隻老鼠、蝙蝠的骨骼、印有煙火圖案的領帶……

米羅的才華在於他懂得製造驚奇、衝擊或令人震驚的效果；例如，吃飯時他會說：「看這隻雞長得多美！好像一塊小麵包。我要將它包起來。也許從骨頭裡會長出什麼東西也說不定……而且很可能會長出很大的東西呢！」對米羅而言，天地間一切事物都很重要：卵石與太陽一樣重

要，小草與心愛的角豆樹果實一樣重要……不管看起來多麼微不足道的東西都可能成為米羅的作品。

米羅是個虔誠的神祕主義者——我們知道他相當景仰亞威拉的聖泰瑞莎與克魯瓦的聖約翰——他總是處於創作的出神狀態之中。我們不難撞見米羅用他輕盈的雙手在空中畫著各式形體，像個由符號與色彩所組成的假想樂隊指揮，而他的樂譜則是自由。

綜觀米羅的一生與作品，我們會發現其中存在著不同的關鍵主題：蒙特洛伊、塔拉崗納的田野、被桉樹及棕櫚樹圍繞的白色屋子、葡萄園與角豆樹，背景的西邊是巍峨的山脈，東邊則是地中海。〔…〕這些風景重複出現在一些重要的作品裡，像是〈蒙特洛伊的教堂與村落〉、〈修哈納〉、〈農莊〉、〈車轍〉與〈耕地〉……，這些畫是瞭解真實米羅的起點；它們不只是他畫作的起點，同時也是主導米羅創作精神的起點。〔…〕

馬約卡島是個平靜的避風港，米羅在童年時便已知道這個地方；而神奇鍊環的終點則是妻子與守護神……皮拉爾；或說是東方。不要忘了腓尼基人與回教徒為這塊島嶼所帶來的影響；這個影響與米羅對於東方事物的崇敬是同時並存的。

巴黎代表訓練過程、知識與朋友。想到這位年輕畫家在1919年抵達當時的藝術聖都的景象，我總是會相當激動；畫家逃離不瞭解他的巴塞隆納，這個不公道且僵化的城市希望米羅繼承他父親可敬的鐘錶業……「必須成為世界性的加泰隆尼亞人……」他在給友人里加德的信上如此寫著。巴黎的氣氛讓米羅十分震撼，他因而無法作畫。白天他參觀羅浮宮，晚上則參觀畫廊。〔…〕

不管是從人文或藝術的角度，我們都可以得知關於米羅的許多事情，首先是他怕生，所以常獨來獨往。打從米羅年輕時代在巴黎時起，便很少出入咖啡館或是當時相當流行的文藝圈。事實上，他獨自地埋首於工作，並且以一種修道般的紀律進行創作。說到這一點，有一個相當奇怪的小細節值得我們注意：在二〇年代巴黎波希米亞式的圈子裡，這位孤獨害羞的加泰隆尼亞畫家有個「蒙特洛伊的花花公子」的外號，這是由於他相當講究穿著；米羅儘管生計有問題，卻喜歡戴著領帶別針並拿根手杖。〔…〕

米羅本身就是個夢境，因為就像他自己所說的，「我睡覺時從不作夢，只有醒著時才作夢」。在完全忠於工作之外，這便是真實的米羅。我們知道米羅對於理智主義與理論總是置身事外；他從來也沒有創出僵化且刀槍不入的理論：「我散步時從不看風景，我看的是腳下的土地或是天空。」米羅的沉默具有傳奇性，他的沉默充滿了涵意：堅定的動作與澄澈

的眼神，總是被一圈神祕的光環所圍繞。已逝的米羅密友，普拉茲曾說：「即便我知道米羅的一切，我對他仍是一無所知。」

與畢卡索相反，米羅並不害怕死亡。他希望從他的遺骸裡可以長出花朵。沒有棺木、沒有大理石、沒有紀念碑：土地—生命—死亡—土地—生命……這便是米羅的生命循環。米羅達成了他的目標：活在一個由他的精神所創造出來的世界裡，像但丁一樣不受任何現實的拘束，除了土地與天空、詩、友誼與愛情之外，然而他卻沒有放棄人類的歡樂與悲痛，這些感情賦予我們這個世代生命，而我們的世代處於徹底的滅亡……或是存活的希望之間。

米羅很年輕的時候會寫一些很簡單卻很深刻的字句給他的友人里加德：「在山中散步，讀一本書或欣賞一位美麗的女子；聽一場能夠啟發形體、節奏與色彩的音樂會。這些應該都可以訓練並滋潤我的思考力，以便讓我的繪畫語言能力日益增強，更重要的是，但願神聖的憂慮不要放棄我們。有了它，人類才得以進步。」

米羅如願以償，在馬約卡島上這個燦爛的秋日裡，這位年輕的八旬老翁懷著他神聖的憂慮在海邊散步，他辨讀著星星與小鳥、女人與雲彩。

《祖國》
1981年11月14日

私底下的米羅

〔…〕從我出生到他去世為止，我很幸運幾乎始終與他共同生活在一起；〔…〕米羅對我而言是祖父，而不是世界有名的藝術家，有關於這位藝術家的資料，或是由他人提供，或是來自於我自己所做的研究，我希望可以將私底下的他與公眾人物合而為一。

每個人都有爺爺，他們的爺爺或是律師、砌石工、演員，或只是退休了；我爺爺則是畫家。我最初的影像有點混亂，這些影像來自於馬約卡島、來自於阿布里內府、來自於我出生的屋子裡，我的雙親、弟弟艾密利歐、祖父母以及守衛托摩、瑪格莉塔與他們的女兒都住在鄰近的屋舍裡。

我從很小的時候便注意到米羅往來移動的兩棟建築物：一邊是塞爾特所建造的工作室，它白色的外觀以及紅、黃、藍三色的百葉窗讓我聯想到停泊在海上的大船，〔…〕另一邊是博特爾府，是位於高處的大屋舍，一棟十八世紀初期馬約卡式的古建築，這是一棟莊嚴樸素、幽靈一般的建築。博特爾府是一棟名副其實的超現實主義建築物，我們原本以為進到屋內時會發現由粗糙的木頭所製成的家具以及有華蓋的床……然而我們看到了什麼呢？牆上是米羅的塗鴉、靠在牆板上的白色畫布、用陶土做成的小哨子、畫的草圖、一整套木偶、幽默古怪的明信片被釘在牆上、普拉茲

蒙特洛伊住宅的今貌。

的相片被框在米羅與阿提格斯合作的陶藝品裡、一張畢卡索的照片、一個考爾德用骨頭做成的木偶、一隻石化的貓被掛在昔日廚房的牆上、其他的畫布、沾上油彩的地板、米羅雙親身著黑服的肖像，

而為這麼多的印象帶來清新氣息的是一個面海的大露台；這是一棟神奇之屋，對於我和我弟弟這麼好奇的小孩來說，這是座天堂樂園，我們猜想祖父與眾不同。我一直認為米羅在這間屋子裡發洩；對於塞爾特所建造的那棟代表秩序與精確的工作室來說，這棟屋子是服解毒劑，工作室是米羅真正的聖殿，他每天準時地走下山坡到那裡去，彷彿到辦公室一般，沒有給自己其他外出的機會……。

另一個讓我們狂喜的地點是工作室後面的院子。院子的地面用石子鋪成，靠牆的地方有一個氧化的大錨、一塊船台墩木以及一根犁，它們一直都還在那裡。祖父有時晚上會和我們在這個院子裡玩球。

從兒童進入到青少年時期之後，我對畫家米羅的興趣與日俱增。我讀了兩次杜朋所寫的精采傳記，眼前展開了一個知識與巧合的世界。我開始能體會米羅對於蒙特洛伊以及塔拉崗納田野的愛慕之情。

我們在米羅農莊度過夏天，長長的夏日從聖約翰節(6月24日)一直持續到9月30日，這一天是蒙特洛伊的節日。祖父在農場蓋了一棟附屬工作室，上午他就在那裡畫畫。接著他會到海邊去——他是個游泳好手——散步好一段時間之後，回來時，懷裡滿抱木塊、石子以及其他可能拿來雕刻的物品：它們是從海裡或是土地裡抽取出來的原始的靈感來源，那是蒙特洛伊的土地以及由紅石所組成的奇妙山脈，山頂則是洛卡聖母隱修地，米羅將這個風景呈現在1916年所作的一幅畫中，那段期間，米羅帶著畫架與畫筆安頓在山中以及附近的田野裡。蒙特洛伊是起點與必然的歸所，它是米羅的真理。有一次在穆甘的時候，我聽到畢卡索對他說：「老兄，你的運氣真好，你可以在你的真理所在之處工作；我就沒有這個機會……」

　　在蒙特洛伊度過的夏天既美妙又緊湊。農夫有個兒子比我們兄弟倆大一點，他是我們心目中的英雄：他教我們用套索捕兔子……爬桉樹、用大彈弓擲石子。我們跟農民生活在一起並且和他們一起吃飯。農夫名叫尤金，他教我們用陶製大肚水罐喝水，也教我們採葡萄以及角豆樹的果實。我們坐上由騾子拖的馬車爬上村莊裡去，然後將葡萄放在合作社，晚上我們再下山到農舍裡去。吃過晚餐，我們會在一棵大桑葚樹下乘涼，尤金會向我們講述內戰的歷史。他當時處在艾柏前線、共和派的陣營裡。他的故事還有他肩膀上的傷疤都讓我深深著迷。祖父總是以讚許的眼神看著我們做這些夏日活動；像他一樣，我們和土地以及其上的居民直接接觸，沒有掩飾，沒有差別。〔…〕

　　我記得晚上和祖父在農莊裡散步的情景。我們沉默不語；在佈滿星星的穹蒼下，貓頭鷹的叫聲以及一閃即逝的蟋蟀與小蝙蝠陪伴著我們。我們與土地及宇宙進行全然的溝通。我瞭解到造成這些感覺的神奇導線是我的祖父；他毋須透過言語便讓我感受到這一切……。

大衛(跪者)與他的弟弟艾密利歐、米羅及畢卡索於六〇年代攝於穆甘。

　　在米羅的生命裡有一個關鍵時期，那是當他決定必須住在巴黎的時候；他覺得他的前途在那裡等著他。那是布洛梅街45號的美好年代，這也是米羅後來所加入的由作家及藝術家所組成的圈子的美好年代，這個文藝圈的歷史或多或少與衝動挑釁的超現實主義的歷史相混合。

　　我們知道米羅並不多話；儘管他保持沉默已謂為傳奇，我仍然堅持要他為我講述這個時期的歷史、二〇年代的巴黎以及阿爾托，他向我講述了一段關於阿爾托的故事：「最後一次在療養院看到他，他並沒有認出我；他待在房間裡，眼神渙散，我知道他的人已經不在那裡了。他手裡拿著一塊木柴，然後將手當作是斧頭做出劈柴的動作。我進到房間，他用孤僻受驚的眼神觀察了我幾秒鐘，然後又繼續做他的動作。我嚇呆了，可憐的安東納，當他還是演員時，他總是會送

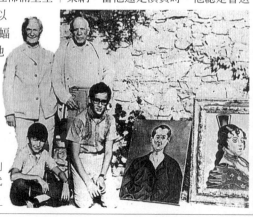

我們戲票……我後來就沒再見到他了；他不久就死了。」當米羅願意談話時，他便會開始細數這個時期的回憶，包括布洛梅街文藝圈、朋友、習慣和不得溫飽的波希米亞式生活……

拜訪畢卡索的經驗既有趣又出乎意料。我們從聖-保羅-德-旺斯乘兩輛車出發……穆甘的屋子位於一座山丘的頂上，看起來像是一座封建領主的城堡。畢卡索的祕書出來迎接我們，跟著他們的還有一對山羊、鵝、貓以及阿富汗犬。我們經過長長的走廊之後來到一間明亮的屋子，裡面有一張圓桌，上面鋪著橙色的桌布：畢卡索就在那裡，他黑色的眼神穿透我們。他的風格多麼獨特啊！我注意到正在發生的事情很重要，卻無法解釋。這好像造訪奧林匹斯山一樣：畢卡索穿著一件刺眼的方格長褲、一件短袖的條紋襯衫、短筒的黃色麂皮便鞋；有時他也會穿和服，如果天氣熱的話，他會穿件緊身汗衫與游泳褲。我祖父的穿著則總是相當優雅，他穿著無懈可擊的夏季西服，塞爾特則戴著蝴蝶領結，看起來像個智者。我聽著他們的談話，心中十分滿足，這種心蕩神馳的感覺可以持續好幾天。畢卡索講話的時候相當有趣也夾雜著安達盧西亞語、加泰隆尼亞語與法語。牆上沒有掛任何畫，靠牆的地方擺著幾幅畫；書本與目錄散放一地，此外還有紙張與充滿異國情調的物品，這些物品既混亂又有組織。他們談論著過往的時光以及巴塞隆納。畢卡索最喜歡人家告訴他西班牙最新的消息並且給他看最近的照片。喝過美味清涼的檸檬加石榴果汁，我們在畢卡索的土地上散步；我儘量待在祖父身旁以便更清楚地看到及聽到畢卡索。他告訴我們他當時正在從事的計畫：他開始創作一些繪畫與雕塑；然而他的能量與米羅不一樣。畢卡索的城堡裡存在著一種不尋常的創作力，這個力量令人感到心緒紊亂，有時甚至是殘酷的；相反地，米羅的工作室則給人較為詳和的感覺，卻也較為神祕。〔……〕

米羅對於批評毫不在乎，我指的是那些平庸的批評……對米羅而言，最重要的是他對自身作品的看法，紀律及不留情的要求讓米羅的作品得以保有無懈可擊的完整性；他的作品不斷演進，同時也具備米羅從未放棄的挑釁精神。米羅尊重「他人」的反應，也就是公眾，「內行人」及「愛表態」的業餘愛好者的意見對他來說無足輕重。他關心聯合國教科文組織和巴塞隆納機場的壁畫、或曼哈頓世貿中心的巨型掛毯帶給大眾的印象。觀眾喜歡或不喜歡都不重要：他尋求的是一種他稱為衝擊的效果。〔……〕

引自V. Combalia，《發現米羅》
Destino出版社
巴塞隆納，1990年
(文章由Pierre Ennès翻譯為法文)

詩人與他的詩人朋友

米羅偶爾也是個詩人，
不過他更是詩人的畫家。他的
創作給予偉大的詩人靈感，
為他們的字詞帶來色彩、
為他們的句子帶來衝力、
為他們的韻文帶來節奏。
在詩與繪畫之間
永遠存在著神奇的鍊金術。

除了由字詞與色彩組成的畫中詩，米羅也嘗試單獨以字詞創作，這些未加工的字微妙地發出引人聯想的聲響。

「小丑的狂歡」

一絞線被穿著小丑衣服的貓鬆開挨餓的那段時期香味繚繞讓我的五臟六腑有如刀割並且產生記錄在這幅畫中的幻覺虞美人花地裡長著茂盛的魚兒它們被標注在一張雪白打顫的紙上像是小鳥的喉嚨接觸到女人鉛爪蜘蛛狀的性器官今天晚上回到布洛梅街45號的住處這個數字與對我的生命影響甚大的十三毫無關係在油燈的照明之下腸形燈芯與火苗之間出現女人美麗的臀部火苗在石灰牆上投射出新的影像這段時期我從人行橫道線上拔下了一根釘子然後將它作為我紳士眼鏡上的單片眼鏡空腹的鏡架為一隻音樂彩虹蝴蝶的飛舞所著迷，眼睛像是大量的里拉琴一般地落下來梯子用來逃離令人厭惡的生命，撞擊門板的球現實裡令人噁心的悲劇吉他的樂聲流星劃過藍色的宇宙然後別在我的棕髮女友的身上她潛入磷光閃閃的大西洋同時畫了一個發光的圓。

米羅
《神韻》第四期，1934年 1-3 月

「詩的遊戲」

長著鸚鵡尾巴的牙鱈躺在粉紅色的雪地上它所持的雨傘的一端上一朵紅色

的康乃馨光芒萬丈兩位身著黑服高高
瘦瘦的女士走出音樂會，帽子上插著
孔雀的尾巴，閃閃發光的樹木咬著蝙
蝠的嘴，它對著我祖母火化的屍體微
笑祖母被夜鶯的輪舞曲所埋葬夜鶯圍
著她閃閃發光的身體跳著薩爾達那舞
(Sardane)。

我領帶上的紅點刺著天空
然後去到植物園
參觀柏林公園內
動物園裡的水族館
坐在特務的公車裡
行經維特路的時候
一隻臭蟲咬了我的屁股
我按下警鈴
然後一隻青蛙—處子—貞潔者—處女
—兼—聖女—兼—處女
坐在司機的旁邊
一個乞丐在人行道上
撿拾藍色的硬幣
紅髮的裸體女舞者
在蔚藍的塞納河中
捕捉紫色的魚兒
雨滴落下來
粉紅色的嬰兒
吸吮龍捲風的窩
棕髮的媽媽
長著瓣片墳墓的眼睛
顯得吃驚

純潔的愛

讓燕子的
喉嚨發癢
騾子從我的肚臍裡長出來然後成為糖
煮杏子螺旋下降結果被壓爛像是機關
槍射擊正在飛舞的拉裴爾前派蝴蝶所
留下來的唾沫一般。
一隻猩紅的蝴蝶在我女友的胸前築巢
她赤足走在大西洋上以便讓海裡長出
虞美人草。
白色的桌布上有一杯白色的牛奶
一顆紅色的櫻桃
綠色的金龜子
彩虹
流星
一把吉他
從天上掉下來
吉他的弦橫越宇宙
燕子
在每一根弦上築巢
這根弦勒死了一位從前很美的女人

米羅
《藝術筆記》第 20-21 期
巴黎，1945-1946 年

在米羅的航跡中，由詩人所激起的泡
沫：艾呂雅、普雷韋爾、布荷東、萊
里斯。

「米羅的誕生」
當日新生的小鳥過來在色彩的樹上築
巢之時，米羅正在品嚐純淨的空氣、

田野、牛奶、家畜群，純真的眼神與溫柔自豪的胸部同時由嘴裡採摘櫻桃。對他而言，沒有任何的意外收穫比得上一條橙色與淡紫的道路、黃色的屋子、粉紅色的樹木、土地，在佈滿葡萄與橄欖的天空這一邊，這片天空將永久穿破四面牆與煩擾。

兩位我所深知的女人之一——難道我認識過其他女人嗎？——當我認識她的時候，她正為米羅的一幅畫所著迷：〈西班牙女舞者〉，這是一幅再赤裸不過的畫。純白的畫布上是一根扣帽髮針以及一根鳥翼的羽毛。

最初的早晨，最後的早晨，世界開始了。我是否應該離群索居，我是否應該讓自己變得糊塗以便以最忠實的方式複製這個顫動的生命，這個變化？字詞束縛著我，我真想到外面去，去到這個純真世界的中心，這個世界對我說話、看著我、聽著我，而米羅一直以來便以最透明的變形反映這個世界。

<div style="text-align:right">艾呂雅
《藝術筆記》1-3 期，1937年</div>

「鏡子米羅」

米羅的名字裡有一面鏡子
有時在鏡中會出現葡萄園與葡萄酒的世界

太陽黑子
哥倫布發現新大陸之前的蛋黃
老鷹在遠方咕咕地叫

從中午開始便已醺然
他隨身拖曳著早晨的翻板活門黑色的
太陽坍塌在夜晚的地窖裡
　灰色的微光以及被放逐的陰影

米羅與普雷韋爾兄弟。

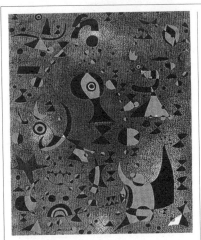

碎玻璃的紅色爆裂聲
我們稱之為夜的洗衣寡婦
無聲地突然出現
在藍色的洗衣劑裡
米羅的星辰
姍姍來遲的星星
散發著光芒……

　　　　　　　　普雷韋爾
　　　　　　　　《米羅》
　　　　麥格出版社，1956年

1958年，布荷東發表一系列的詩，這些詩是米羅於1940年至1941年間所畫的「星宿」的文字詮釋。(右頁，〈朝向彩虹〉。)

「朝向彩虹」

「22,23,24……」比雪還易於融化的小麥跳到擴大的弦上的粉紅色怪獸在珍貴的灰色院子裡最後終於離開它叫嚷的窗子。在沙狀花朵的渦紋之間矗立著一顆不斷增高的童心一直到它扯鈴般地朝屋頂室的吊鐘海棠脫落。「38,39,40……」誘餌隨著沸騰血液的紅絨布旗經過，眼花撩亂之中，閃閃發光的螢火蟲的柄獨自迅速地從無動於衷的護手之中噴射出來。然而，它的頭髮從遠古的小鍋中一陣陣地揚起像是大量的烏鴉翅膀，散發著閃躲與佯攻的濃郁芬芳，孔查一直拼讀到了解支持不住這個字愛的字母表。

　　　　　　　　布荷東
　　　　　　　　《上升的符號》
　　　加俐瑪(Gallimard)出版社，1968年

「早晚的米羅」

不守時的公雞，
打破空無的窗玻璃，
然後讓玻璃上佈滿星星。
準備將我們淹沒的空白
佈滿了黑色與彩色的影像。
不過除了它們的叫聲之外一切都靜止不動
此外還有羽翼振動的耳光
好讓我們在時間之外醒來。

　　　　　　　　萊里斯
　　　　　　　　《不可思議的讚嘆者》
　　　　　　亞爾之風出版社，1973年

雕塑家米羅

「我說米羅發明物品就像
他發明符號一般。
他不滿足於只是賦予物品形體
並且為它們強加某種風格。
他提議與他一起無中生有。
讓典範產生。
讓自由的界線往後退。」

茹弗魯瓦(Alain Jouffroy)
《雕塑家米羅》，1974年

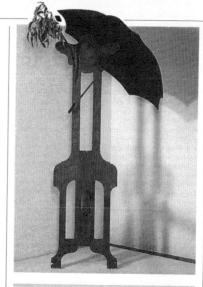

米羅位於他為聖-保羅-德-旺斯麥格基金會所做的〈凱旋門〉之前。

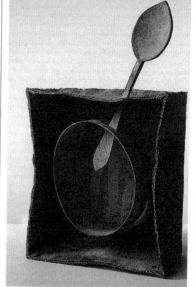

右上圖，〈人物〉，1931年。右下圖，〈風鐘〉，青銅，1967年。

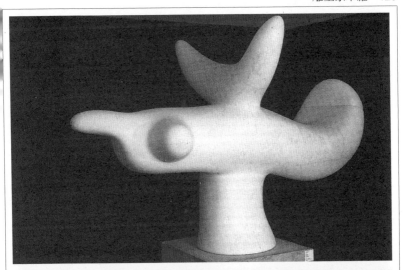

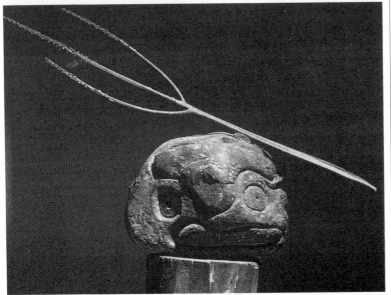

上圖，〈太陽鳥〉，白大理石，1968年。下圖，〈頭與鳥〉，青銅，1966年。

米羅基金會

米羅與友人及妻子皮拉爾
創立了兩個米羅基金會，
一個位於巴塞隆納，另一個則
位於馬約卡島的帕爾馬市。
基金會除了負有保存及陳列
米羅作品的使命之外，
也致力於透過展覽及跨學科
交流的方式推展現代藝術。

塞爾特所設計的巴塞隆納米羅基金會。

巴塞隆納米羅基金會

要提及米羅基金會的起源便必須談到
一項重要的事情：米羅與一群人維持
著緊密而堅固的友誼，他們人數雖
少，卻都很傑出，其中包括普拉茲、
諾傑哈(Raimon Noguera)、塞爾特與
高密斯(Joaquim Gomis)。他們每一位
在創建米羅基金會的過程中都扮演極
為重要的角色。

米羅的密友普拉茲或許是第一位
收藏米羅作品的人，他對於米羅的作
品非常內行。普拉茲熱愛包括從音樂
到詩在內的各種形式的前衛藝術，此
外也包含繪畫，成立基金會的計畫便
是由他所提出，這個計畫能夠實現，
大都要歸功於他。

1968年，米羅七十五歲生日的時
候，巴塞隆納市政當局舉辦了第一次
由西班牙公家機構為米羅所舉行的展
覽，展覽的地點位於巴塞隆納的舊聖
十字(Santa Creu)醫院。

這一次的展覽集結了許多重要的
作品，一部分來自於美術館及私人收
藏，另一部分則來自於米羅位於帕爾
馬的工作室，這些作品明顯地顯示米
羅作品的趣味以及他對於二十世紀藝
術的重要貢獻。

普拉茲發現要繼續公開陳列這次
展覽中所有權屬於米羅的作品其實不
難，他便建議米羅想辦法達成這個目
標。

米羅贊成這項提議，不過條件是

計畫中的這個機構必須是一個活躍的中心，專家與大眾不僅可以在這裡接觸到他的作品，也可以接觸到二十世紀藝術的偉大趨勢，他並且希望這個中心可以激勵年輕創作者。〔…〕

在計畫逐漸成形的過程當中，他們慢慢地打消了在一棟現存的建築物裡成立基金會的想法，後來他們便決定為基金會蓋一棟新的建築。

米羅與塞爾特從1937年便已相識，那一年他們一起為巴黎萬國博覽會的西班牙館工作，塞爾特後來設計了米羅在帕爾馬的工作室，這一次他負責設計基金會的草圖並且指揮建造工作。為此他們必須獲得巴塞隆納市政當局的協助，市政當局同意讓出米羅與塞爾特在猶太山丘上所選擇的土地，並且負擔一部分建築費用。

然而，在工程開始之前，一群人在1971年所成立的贊助委員會便已經開始實行基金會的計畫。這個時期相當重要的關鍵人物是高密斯，他是基金會的首任主席，他熱愛所有創新的藝術以及傑出的攝影專家，本身也從事攝影工作。

這些屬於同一世代的友人關係緊密，在他們熱情、堅定地共同努力之下，基金會終於得以誕生並且實現它起初的計畫。米羅、普拉茲、諾傑哈、塞爾特與高密斯的名字將永遠與基金會相連在一起。

玻依加斯(Oriol Bohigas)，主席

在基金會的收藏品中，不管以何種角度來看，最重要的必然就是集結了米羅超過一萬件作品的收藏：217幅繪畫、153座雕塑、9件紡織作品、完整的版畫作品以及將近5,000張的素描、習作與草圖。這些作品幾乎全都是米羅的捐贈。

由於基金會在七〇年代初期才成立，因此收藏品的性質受到影響，特別是在繪畫方面。米羅的作品便是在這個時期成為二十世紀的經典之作，他的作品因而散佈在世界各地的美術館、畫廊與私人收藏裡，而米羅捐贈給基金會的大部分作品都來自於他的畫室。因此基金會的繪畫收藏相當具有同質性，它們都是米羅最後一個階段的創作。

為了填補因為欠缺六〇年代以前的作品所造成的歷史空白，米羅夫人決定將她一部分的私人收藏存放在基金會裡。〔…〕她將其他一部分的私人收藏分散給家庭成員，他們決定尊重她的意願將收藏品寄放在基金會裡。

普拉茲所收藏的作品〔…〕從一開始就被併入基金會：這些作品讓我們看到米羅在六〇年代以前的創作。基金會的收藏當中也包括米羅捐贈給巴塞隆納市政當局的作品，當時捐贈的條件是這些作品在1969年於舊聖十字醫院舉辦的回顧展結束後，必須交由基金會保管。麥格夫婦、皮耶爾馬

蒂斯與曼紐‧德‧慕加(Manuel de Muga)所捐贈的作品也擴充了基金會的收藏。〔…〕

基金會也展出了幾件米羅於四〇年代中期至1974年間所完成的青銅雕塑。由於米羅的雕塑作品通常都有好幾份樣本(通常是四份)，基金會因此擁有一定數目的樣本。除了青銅雕塑之外，基金會也保存了1946年的一件建造物以及五〇年代的四件建造物，此外還有米羅最後幾件大雕塑其中兩件的模型：敵防司(La Défense)的紀念性雕塑(1975年)以及〈女人與鳥〉(1982年)，這件作品被放在巴塞隆納舊屠宰場改建的公園裡。

米羅從1972年起才開始製作紡織作品。終其一生的職業生涯米羅都是個革新者，他因此得以和羅約(Josep Royo)共同完成了好幾件作品，這些作品雖然接近掛毯，卻不能被包含在這項技術裡：sobreteixims與袋子〔…〕。基金會的大掛毯(1979年)讓我們看到米羅如何將繪畫表面的色彩與組織轉移到經紗與緯紗上頭。

米羅與戲劇界的關係雖然有限且零星，不過我們在基金會看到他為這項藝術所做的具有多變性格的材料，它們相當具有說服力，觀者可以瞭解到其重要性。一方面，一系列為戲劇或舞蹈表演而做的素描、習作與模型可以讓我們得知他的工作方式，當他為俄國芭蕾舞團1932年在蒙地卡羅首演的《兒戲》設計布景及戲服時，他考慮到了舞者在舞台上的移動。另一方面，《懦夫之死》(Mori el Merma)中所使用的巨型偶人(由基金會保管，克拉克劇團〔Claca Teatre〕的成員根據米羅的草圖製作這些人偶，然後再由米羅繪畫)顯示出米羅充分駕馭三度空間，掌握了移動的訣竅。

在米羅大量的平面造型作品中，大部分作品基金會都至少保存每一件版畫、石版畫、書本與海報的兩份樣本。除了兩份樣本之外〔…〕，基金會還保存某些作品不同階段的試樣以及留存到現在的模型。

基金會這個相當重要的部分讓觀眾得以一步步地觀察米羅版畫作品的

在巴塞隆納基金會的展覽室裡，米羅為敵防司的廣場所做的紀念性雕塑的模型。

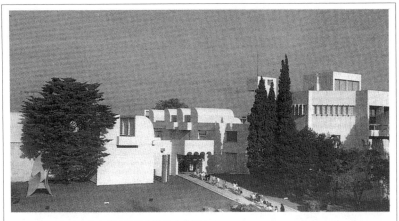

巴塞隆納米羅基金會位於俯視城市的猶太山丘上。

演進，從1928年他為赫茲(Lise Hirtz)的作品《他從前是隻小麻雀》所做的首批模版插畫一直到他生命最後幾年的作品。

基金會的版畫收藏除了具有藝術及文獻價值外，也是世界獨一無二的收藏，因為它完整地保存了米羅的「巴塞隆納」系列。這個系列開始於1939年，1944年完成印刷，它們可以被視為米羅對於西班牙內戰所做出的造型上的回應。由於這五十幅黑白石版畫的每一幅都只有五份樣本，大部分的樣本都四散在各個不同的收藏裡。米羅與普拉茲的捐贈讓基金會不僅擁有完整的「巴塞隆納」系列，而且還包括轉印紙與不同階段的試樣。

基金會與其他完好收藏米羅作品的美術館，最根本的不同在於基金會擁有「米羅文件」，包括了將近五千幅米羅畢生所做的素描、習作與草圖。

儘管米羅頻繁地搬遷，儘管戰爭與時間的侵襲，我們仍然得以見到這些「文件」。這是由於米羅細心有條理的工作方法。這個收藏讓我們得以一步步地觀察米羅繪畫語言的演進，瞭解促使他不斷探索新路線的憂慮以及他對自身作品所作的思考。

馬蕾，會長

馬約卡島的基金會

馬約卡島的皮拉爾與米羅基金會於1981年成立，這一年米羅夫婦決定遺贈米羅的四間工作室，從1956年米羅永久定居在馬約卡一直到1983他去世那一年之間，米羅在這四間工作室裡進行創作：阿布里內府(塞爾特所建造的工作室就在這裡)、博特爾府的

米羅與皮拉爾攝於聖-保羅-德-旺斯的麥格基金會。

老房子、版畫工作室與石版畫工作室。

這些年來，米羅一想到他的創作天地可能被遺忘或消失，便感到相當憂慮。面對這種可能性，米羅採取了合法的解決方法，他決定將部分遺產贈給帕爾馬市政當局，以便讓馬約卡的居民成為首批受惠者。

帕爾馬市政府根據米羅的願望同意建造基金會，也就是說一座活躍的現代文化中心。1986年，米羅死後三年，他們計畫為基金會建造一座符合章程備案的展覽館。米羅的遺孀皮拉爾表示她將提供必要的土地與金錢協助。為此，她將309幅膠彩畫與三幅油畫交由蘇富比拍賣公司拍賣，1986年12月9日在馬德里舉行的拍賣會大

獲成功。拍賣得來的資金終於讓計畫得以展開，並且讓帕爾馬市以及全世界得以認識米羅這個重要的創作部分。

1987年，著名的建築師莫內奧（Rafael Moneo）受委託為基金會建造新的總部，莫內奧是哈佛設計研究院的院長，也是塞爾特的學生，基金會的新址就在阿布里內府與博特爾。府之內米羅曾經住過的工作室。

莫內奧的建築完成之後，馬約卡的公立皮拉爾與米羅基金會實現了米羅生前的願望，在馬約卡創立一個文化中心以傳播他的作品以及其他當代藝術家的作品，基金會同時也是個研究中心以及激勵年輕畫家的地方，最後它則是個陳列與保存米羅遺贈品的合適建築物。〔…〕

基金會的藝術財產主要包含米羅去世時放在他工作室裡的畫，那是他最後幾年的作品，是他的藝術語言成熟與解放的幾年。米羅將這些作品保留在他的身邊一直到去世為止，它們

上圖，莫內奧為帕爾馬米羅基金會所蓋的新建築。
左頁下方，博特爾府的老房子。

是米羅創作天地的一部分並且參與了他的作品最後的演進。我們必須特別指出它們高度的活力與成熟度以及直接有力的線條。這些作品的來源以及它們所散發的地中海光芒讓它們具有道地的馬約卡風格。這些收藏當中有相當多的作品屬於米羅的家人所有，而基金會在1992年12月向公眾開放之後，那些作品便被寄放在這裡：134幅繪畫、762幅素描、248件平面造型作品、300件其他藝術家的作品、25件雕塑、2面陶瓷壁畫、2幅拼貼畫以及3,500件各式各樣的物品(工作材料、私人物品等等)。

文獻資料室包含米羅的私人書信(大約一千封由知識界與藝術界知名人物寄給米羅的信)、期刊、1918年到1958年間的剪報、超過一百本的米羅私人藏書以及一百多張的家庭照。

編選自馬約卡島
皮拉爾與米羅基金會的新聞檔案

圖片目錄與出處

51上〈根據拼貼所作的畫〉，130×162公分，1933年。費城，藝術博物館。Gallatin收藏。

51下〈根據拼貼所作的畫〉的預備拼貼畫，47.5×62.9公分，1933年。巴塞隆納米羅基金會。

第三章

52〈人頭〉，膠彩與水墨繪於黑紙上，1937年。紐約Richard S. Zeisler收藏。

53 1936年米羅在他的工作室裡(畫架上是〈在變形物前的人物〉，1936年)。

54左〈素描-拼貼〉(向普拉茲致敬)，拼貼、鉛筆與炭筆繪於紙上，63.3×47公分，1934年。巴塞隆納米羅基金會。

54下 1936年的冬天，米羅、皮拉爾與杜洛蕊絲攝於巴塞隆納。杜洛蕊絲‧米羅收藏。

55左上〈女人〉(〈歌劇演員〉)，粉彩與炭精筆繪於紙上，106.5×71.3公分，1934年。紐約，現代藝術博物館，William H. Weintraub捐贈。

55右上〈女人〉，粉彩與炭精筆繪於紙上，106×70公分，1934年。紐約Richard S. Zeisler收藏。

56〈繩子與人物 I〉，油彩與繩子在紙板上，106×75公分，1935年。紐約，現代藝術博物館，皮耶爾‧馬蒂斯畫廊捐贈。

56-57下〈糞堆前的男人與女人〉，油彩繪於銅版上，23×32公分，1935年。巴塞隆納米羅基金會。

57〈人物與山〉，蛋彩繪於梅森奈特纖維板之上，30×26公分，1936年。紐約William R. Acquavella收藏。

58左 1938年米羅與杜洛蕊絲攝於巴黎。杜洛蕊絲‧米羅收藏。

58右〈上樓梯的裸女〉，石墨繪於紙上，77.9×55.8公分，1937年。巴塞隆納米羅基金會。

59〈有舊鞋的靜物〉，81×116公分，1937年。紐約，現代藝術博物館(James Thrall Soby捐贈)。

60上 米羅在1937年的萬國博覽會繪畫〈收割者〉。照片，Català-Roca攝。

60中〈收割者〉，油彩繪於蔗渣板上，550×365公分，1937年。此作已遺失。

60下 1937年的萬國博覽會的西班牙館，位於巴黎的人權廣場。

61〈援助西班牙〉，為海報而做的模板，發表於《藝術筆記》，1937年。

62上〈星星輕撫著女黑人的胸部〉，130×196公分，1938年。紐約，皮耶爾‧馬蒂斯畫廊。

62下〈肖像 II〉，162×130公分，1938年。馬德里，蘇菲亞藝術中心。

63上〈坐著的女人 I〉，163.4×131公分，1938年。紐約，現代藝術博物館(William H. Weintraub捐贈)。

63右〈坐著的女人 I〉畫於地鐵票上的草圖，1938年。巴塞隆納米羅基金會。

64上〈女人的頭〉，46×55公分，1938年。明尼亞波利斯藝術學會，(Donald Winston捐贈)。

64下〈小鳥在草原上起飛〉，80×64.5公分，1938年。芝加哥Edwin A. Bergman太太收藏。

65上「星宿」習作，石墨繪於紙上，31.2×23.3公分，1940年。巴塞隆納米羅基金會。

65下〈美麗的小鳥向情侶辨讀未知〉細部(「星宿」)，1941年。紐約，現代藝術博物館。

66〈早晨的星星〉(「星宿」)，蛋彩、膠彩、油彩、粉彩繪於紙上，38×46公分，1940年。巴塞隆納米羅基金會，皮拉爾‧米羅捐贈。

66-67帕爾馬的風景，壁壘、大教堂與聖公會宮。

68〈被飛鳥圍住的女人〉(「星宿」)，油彩、松節油繪於紙上，46×38公分，1941年。私人收藏。

69〈美麗的小鳥向情侶辨讀未知〉(「星宿」)，46×38公分，1941年。紐約，現代藝術博物館。

第四章

70 1946年米羅攝於紐約，Henri Cartier Bresson 攝。

71〈人物〉，樹脂雕塑，1972年。

72 五〇年代巴塞隆納的雷阿勒廣場。

72-73下〈巴塞隆納 XI〉，石版畫，1942年。

73〈巴塞隆納XXXV〉，石版畫，1942年。

74〈女人、小鳥、星星〉，粉彩與炭精筆畫於紙上，109.2×72.3公分，1942年。Kasumasa Katsuta收藏。

75上〈聆聽音樂的女人〉，130×162公分，1945年。美國私人收藏。

75中 為「星宿」畫展所作的海報，書本由皮耶爾·馬蒂出版，巴黎，Berggruen畫廊，1959年。

76-77下 為辛辛那提希爾頓飯店所作的〈壁畫〉，259×935公分，1947年。辛辛那提藝術博物館。

77 為查拉的《反理性》所作的插圖(第三冊，*Le Desperanto*)，在模版上進行線條腐蝕法，1947-48年，於紐約的海特工作室進行蝕刻。

78中 米羅首次個展的海報，巴黎麥格畫廊，1948年。

78-79上 為巴塞隆納IBM大廳所作的陶瓷壁畫，280×870公分，1976年。

78-79中 為哈佛大學所作的陶瓷壁畫，200×600公分，1960年。

79下 1971年米羅與阿提格斯位於巴塞隆納機場陶瓷壁畫前。Català-Roca攝。

80〈燕子—愛〉，199.3×247.6公分，1934年。紐約，現代藝術博物館(Nelson A. Rockefeller捐贈)。

80中〈星星、乳房、蝸牛〉，炭筆畫於紙上，75×105公分，1937年。巴黎，龐畢度中心國立現代美術館。

81左 為查拉的《旅人樹II》所做的插圖。

81右 1949年米羅攝於巴黎，Herbert List攝。

82 查拉的《獨語》，麥格出版社，1948-50年。

83上〈紅太陽咬住了蜘蛛〉，76×96公分，

1948年。Kasumasa Katsuta收藏。

83下〈繪畫〉，油彩與繩子在畫布上，99×76公分，1950年。艾恩德霍芬(Eindhoven)，范阿貝現代藝術博物館(Stedelijk Van Abbemuseum)。

84 米羅與阿提格斯在葛利法，Català-Roca攝。

84下「大火之土」的海報，巴黎，麥格畫廊，1956年。

85 陶瓷簷槽噴口，聖-保羅-德-旺斯麥格基金會。

86上〈小鳥的輕撫〉，彩繪青銅，1967年。巴塞隆納米羅基金會

86下 工作中的米羅與阿提格斯，1950年代，Català-Roca攝。

87 為聖-保羅-德-旺斯麥格基金會所作的陶瓷壁畫，2×12.5公尺，1968年。

88-89上〈月牆〉，陶瓷壁畫，3×7.50公尺，1957年。聯合國教科文組織巴黎總部。

88下 米羅與阿提格斯參觀阿爾塔米拉的岩洞壁畫，Català-Roca攝。

89下 米羅與阿提格斯位於葛利法與實物同大小的〈月牆〉模型前，Català-Roca攝。

90-91上〈日牆〉，陶瓷壁畫，3×15公尺，1957年。聯合國教科文組織巴黎總部。

90下 工作中的米羅與阿提格斯，Català-Roca攝。

91下 米羅與阿提格斯在葛利法的窗前，Català-Roca攝。

92 1970年米羅在荷拉達鑄件廠，Català-Roca攝。

93左 六〇年代米羅在馬敦(Meudon)的鑄工Clémenti之處，Henri Cartier Bresson攝。

93右〈女人與鳥〉，水泥與陶瓷，22公尺高，1981-82年。巴塞隆納米羅公園，Català-Roca攝。

第五章

94 米羅在博特爾府。照片，Català-Roca攝。

95 馬約卡島阿布里內的工作室。

96上 博特爾府的內部。

96下 博特爾府的外觀。

97 從左到右：塞爾特、米羅、富瓦與阿提格斯1972年攝於巴塞隆納。

98 〈紅色圓盤〉，130×161公分，1960年。新奧爾良藝術博物館。Victor K. Kiam遺贈。

99上 〈重畫的自畫像〉，油彩與鉛筆畫於畫布，146.5×97公分，1960年。巴塞隆納米羅基金會。

99下 〈自畫像 I〉，鉛筆，146×97公分，1937-38年。紐約，現代藝術博物館，James Thrall Soby遺贈。

100上/101上/101下 〈藍之一、藍之二、藍之三〉，每一塊畫板為270×355公分。巴黎，龐畢度中心，國立現代美術館。

100中 〈藍之一、藍之二、藍之三〉草圖，每一幅畫為7.5×9公分，1961年。巴塞隆納米羅基金會。

102 〈一天的開始〉，162×130公分，1968年。私人收藏。

102-103 米羅在阿布里內府。

103上 〈死刑犯的希望〉，每一塊畫板為267.5×351.5公分，1974年。巴塞隆納米羅基金會。

104 米羅在1969年巴塞隆納「另一個米羅」展覽中工作。

105左 〈燒畫 II〉，195×130公分，1973年。巴塞隆納米羅基金會。

105右 1974年米羅與〈燒畫 V〉(195×130公分，1973年)攝於馬約卡島。

106 〈蔚藍黃金〉，壓克力繪於畫布，205×173.5公分，1967年。巴塞隆納米羅基金會。

107 〈愛的星星甦醒 II〉，100×65公分，1968年。

108上 〈戴著美麗帽子的女人，星星〉，115.7×88.7公分，1974年。巴塞隆納米羅基金會。

108下 〈女人、小鳥、星星〉，205×170公分，1974年。馬德里，西班牙現代藝術博物館。

109 〈流星前的女人 III〉，壓克力繪於畫布，204.5×194.5公分，1974年。巴塞隆納米羅基金會。

110左上 巴塞隆納米羅基金會。

110右上 馬約卡島皮拉爾與米羅基金會。

110-111下 1981年米羅為麥格畫廊設計海報。

111右 米羅、皮拉爾與大衛、艾密利歐與胡安。

112 米羅位於〈死刑犯的希望〉之前，1973年。Català-Roca攝。

見證與文獻

113 五○年代的米羅在蒙特洛伊。Català-Roca攝。

114 米羅在阿布里內府。Català-Roca攝。

116 工作中的米羅。Català-Roca攝。

118 米羅與大衛在馬約卡島。Català-Roca攝。

121 蒙特洛伊的今貌。

122 大衛、艾密利歐與米羅在畢卡索處。米羅的家庭照。

124 米羅造訪鑄工。Català-Roca攝。

126 米羅與普雷韋爾兄弟。Català-Roca攝。

127 〈朝向彩虹〉，「星宿」，膠彩、油彩與松節油繪於紙上，46×38公分，1941年。

128左下 米羅在麥格基金會。Català-Roca攝。

128右上 〈人物〉，木頭、人造花、雨傘，高度98公分，1931年。巴塞隆納米羅基金會。

128右下 〈風鐘〉，青銅，51×29.5×16公分，1967年。巴塞隆納米羅基金會。

129上 〈太陽鳥〉，大理石，163×146×240公分，1968年。巴塞隆納米羅基金會。

129下 〈頭與鳥〉，青銅，66×83×26公分，1966年。巴塞隆納米羅基金會。

130 巴塞隆納米羅基金會。

132 為敵防司的廣場所做的雕塑的模型，樹脂，1976年，巴塞隆納米羅基金會。

133 巴塞隆納米羅基金會。Català-Roca攝。

134上 米羅與皮拉爾在聖－保羅－德－旺斯。

134下 博特爾府。

135 馬約卡的米羅基金會。

<div style="text-align: center;">索引</div>

法國畫家。古典立體主義的先驅。他的拼貼簡單且具空間感，幾近於古典，如〈吉他〉(Guitar，1913-1914)。是第一位在生前即在羅浮宮展出自己作品的藝術家。

法國詩人、散文作家和批評家，也是超現實主義的主要理論家和代言人。

頗具影響力的現代美術流派。早期的抽象形式藝術大多奠基於此。畢卡索和布拉克

是開創者，他們擯棄了文藝復興時期的透視畫法和印象派注重光和空氣的特點，將繪有褐色和灰色暗影的物體分解爲一些幾何平面，同時畫出幾個視點(分析立體主義)。畢卡索的〈亞威儂的姑娘〉被公認爲立體主義的開山之作。

誌謝

本書作者及加俐瑪出版社感謝米羅的家人，特
別是杜洛蕊絲・米羅；巴塞隆納米羅基金會的
馬蕾與Teresa Montaner；巴塞隆納Poligrafa出
版社的Manuel de Muga；Seuil出版社；樂隆畫
廊的Ariane Mainaud；聖-保羅-德-旺斯麥格基
金會的Colette Robin；Francesc Catala-Roca；
馬約卡的皮拉爾與米羅基金會。

編者的話

時報出版公司的《發現之旅》書系，獻給所有願意親近知識的人。

此系列的書有以下特色：

第一，取材範圍寬闊。每一冊敘述一個主題，全系列包含藝術、科學、考古、歷史、地理等範疇的知識，可以滿足全面的智識發展之需。

第二，內容翔實深刻。融專業的知識於扼要的敘述中，兼具百科全書的深度和隨身讀物的親切。

第三，文字清晰明白。盡量使用簡單而清楚的文字，冀求人人可讀。

第四，編輯觀念新穎。每冊均分兩大部分，彩色頁是正文，記史敘事，追本溯源；黑白頁是見證與文獻，選輯古今文章，呈現多種角度的認識。

第五，圖片豐富精美。每一本至少有200張彩色圖片，可以配合內文同時理解，亦可單獨欣賞。

自《發現之旅》出版以來，這樣的特色頗受讀者支持。身為出版人，最高興的事莫過於得到讀者肯定，因為這意味我們的企劃初衷得以實現一二。

在原始的出版構想中，我們希望這一套書能夠具備若干性質：

● 在題材的方向上，要擺脫狹隘的實用主義，能夠就一個人智慧的全方位發展，提供多元又豐富的選擇。

● 在寫作的角度上，能夠跨越中國本位，以及近代過度來自美、日文化的影響，為讀者提供接近世界觀的思考角度，因應國際化時代的需求。

● 在設計與製作上，能夠呼應影像時代的視覺需求，以及富裕時代的精緻品味。

為了達到上述要求，我們借鑑了許多外國的經驗。最後，選擇了法國加利瑪 (Gallimard) 出版公司的 *Découvertes* 叢書。

《發現之旅》推薦給正值成長期的年輕讀者：在對生命還懵懂，對世界還充滿好奇的階段，這套書提供一個開闊的視野。

這套書也適合所有成年人閱讀：知識的吸收當然不必停止，智慧的成長也永遠沒有句點。

生命，是壯闊的冒險；知識，化冒險為動人的發現。每一冊《發現之旅》，都將帶領讀者走一趟認識事物的旅行。

發現之旅 55

米羅

星宿畫家

原著：Juan Punyet Miró 和 Gloria Lolivier
譯者：李桂蜜
執行編輯：邱淑鈴
美術編輯：鍾佩伶
董事長
發行人：孫思照
總經理：莫昭平
總編輯：林馨琴
出版者：時報文化出版企業股份有限公司
　　　　台北108和平西路三段240號4樓
　　　　發行專線（02）2306-6842
　　　　讀者服務專線 080-231-705 （02）2304-7103
　　　　讀者服務傳眞（02）2304-6858
　　　　郵撥 0103854～0 時報出版公司
　　　　信箱：台北郵政79～99信箱
　　　　時報悅讀網：http://www.readingtimes.com.tw
　　　　電子郵件信箱：ctpc@readingtimes.com.tw
印刷：詠豐彩色印刷有限公司
　　　　初版一刷：二○○一年八月六日
　　　　定價：新台幣二五○元
　　　　行政院新聞局局版北市業字第80號
　　　　版權所有　翻印必究
（缺頁或破損的書，請寄回更換）

ISBN 957-13-3424-3

國家圖書館出版品預行編目資料

米羅：星宿畫家 ／ Juan Punyet-Miró, Gloria Lolivier
Rahola 原著 ； 李桂蜜譯. — 初版. — 台北市：
時報文化，2001 [民90]
　面； 公分. —（發現之旅；55）
　含索引
　譯自：Joan Miró: le peintre aux ´etoiles
　ISBN 957-13-3424-3 (平裝)

1. 米羅 (Miró, Joan, 1893-1983) - 傳記
2. 畫家 – 西班牙 – 傳記

940.99461　　　　　　　　　　　90010060